歌影留情

U0061959

留情

——

繪著

非凡出版

序

很多人跟我說：「哇，你真係生錯年代！」其實我也經常想到這問題，究竟我有沒有「生錯年代」呢？我自己認為沒有。這個年代有這個年代的好，我不會把這個年代的一切否定，以至一味說服自己是「生錯年代」來逃避現實；我相信我活在這個年代必有其因，也必有責任。我可能比較想穿越時空，回到上世紀八十年代見識一下，生活幾天然後回來。如果有一天睡醒發現自己回到了八十年代，我大概會立刻去賺錢買黑膠唱片、看演唱會以及用種種途徑去追星──當扭開電視看到的可能是梅姐在唱〈壞女孩〉，等巴士時看到的廣告可能是哥哥的汽水廣告，真是想起都開心。還記得小時候曾經讀過一本書，講述一位男生不小心被人推進海裏，醒來時竟然穿越至六十年代的香港，之後他碰到了各種遭遇，成為了更好的自己，然後再意外地穿越回現代──我也想試試呀！

其實經歷過那個年代，也未必懂得珍惜那時的樂壇或欣賞那些歌手，即使我生於八十年代，也可能直到現在才喜歡上他們。緣份真的很難說。我生於這個年代是一件獨一無二的事，是註定了的命運。就是因為生活在這個年代，我才會以這個方式愛着過往的經典。

從這個年代回望過去其實是一種樂趣，我能夠從中找到一種獨特的純真和簡單。同學們知

道我喜歡研究過往經典，常會誤會我：「你係咪得閒就會落公園睇報紙同其他阿叔阿嬸吹水？」

或者「你係咪會五點起身聽住收音機去晨運？」當然不是了。

情懷。

既然我不能穿越時空去八十年代過幾天，現在的我當然有自己的方式尋找當年的影子和

這是我獨一無二的懷舊旅程。

二〇一九年十二月

留情

前言

如要追溯我是甚麼時候接觸「經典」（這是我對上世紀七八十年代香港流行曲的「尊稱」），應該是大概七歲的時候。小時候 MP3 機很流行，七歲的我覺得這個會播音樂的鐵盒很神奇，總嚷着爸爸借我玩。爸爸尤其喜歡兩首歌：曾路得的〈風箏〉和許冠傑的〈加價熱潮〉，每次把 MP3 借我時總會點這兩首歌給我聽，然後就會坐在旁邊哼着：「又見那朵雲／投到天的心坎／願我此時／能變風箏／隨風飄去……」感謝爸爸，從小開始我就一直聽着這些經典長大。

不知為何，我從來沒有抗拒過的這些所謂的「舊歌」。它們對年輕的我來說不是一種新的概念，它們似乎一直都在，從小時候，我就一直聽它們，那種溫暖感覺一直都沒有離開過。到現在，我還記得第一次聽到鄧麗君的〈甜蜜蜜〉後那種雀躍的心情，每次回想，我的心總會甜甜的，似乎那個純真的自己至今仍在，真幸運。

雖說沒有抗拒過，但其實到稍微長大了的時候，我也沒有多聽這些「舊歌」了。青春少女，總會喜歡追逐潮流吧。再次開始接觸舊歌的時候，已經是大約初中了。那時候上音樂課，要讀音樂賞析，老師竟然播了鄭少秋的〈倚天屠龍記〉，坐在課室的我頓然想起很多小時候聽舊歌的記憶，還懷念着那些旋律的我就開始找回這些舊歌聽……

留情的緣起

到了高中，我選讀了藝術科。當時要應付校本評核，我一直煩惱着，想不到要用甚麼主題做藝術品。想了又想，老師說了一句：「你唔係好鍾意聽舊歌咩？不如做懷舊啦！」那一刻有如當頭棒喝，隨即開啟了我的懷舊旅程。真的很感激藝術老師，如果不是那時候她給了我這意見，我的人生到現在就不會過得那麼燦爛。坦白說，一開始重聽舊歌時，還沒有像現在般聽得那麼投入，只留意一些很出名的歌曲，對歌手也沒有甚麼認識，直至開始要交藝術品功課，需要做資料蒐集，我才完完全全踏進了過去。

我在做資料蒐集的時候，逐漸被這些經典迷住。更準確的說，當時高中的我，在看了梅姐主演的《胭脂扣》後，就一頭栽了進去，從此回不了頭。那時候第一次看《胭脂扣》，就徹底被梅姐飾演的如花迷倒了。我覺得她好美，舉手投足都像畫一般，教我深深着迷。當然還有那首同名電影主題曲，太動聽了。我立刻上網搜尋關於梅姐的資料，慢慢就喜歡上了梅姐，繼而，那個年代的一切一切。

有一次，我在網上看着梅姐的影片時，突然忍不住哭了起來……她一生歷盡風雨，我很同情她，我覺得她堅強的精神一定要被傳承下去。那時候我讚好了一個梅姐的粉絲專頁，他們每天都會上載一些梅姐的照片或片段，非常有心，突然想到不如寫一封信，謝謝她們所做的一切，畢竟全靠這些前輩，我才能進一步了解梅姐。我打了一段文字給那專頁的版主，起初以為版主根本不會有空看這些訊息，誰料到沒多久竟然收到回覆，說感謝我的文字，並希望把我的文字放上專頁，讓更多年青人找到共鳴。那一晚我開心得快要流淚，我就像一個迷途的人找到回家的路——我終於能找到知音了。

版主分享了那文章後，我收到很多留言，說身為年青人都感同身受，那一刻，我真的覺得自己原來並不孤獨，於是我想進一步把自己對經典的喜愛分享給更多人，於是沒多久，我就開了「留情」的專頁，用不同的畫作和文字，記下那個年代的明星和其他……

目錄

第二章：
身爲年青人去懷舊會經歷的事

第一章

思念三位

已逝

巨星

留下不只思念

梅艷芳

二〇〇三年十一月六日，「梅艷芳經典金曲演唱會」第一場。

這場演唱會梅姐雖然已身患重病，

仍在賣力獻唱，恍似在死神面前歌頌自己的生命。

在台上載歌載舞兩個多小時後，她穿着婚紗，嫁給了舞台，

然後緩緩走上台階，與歌迷揮別：「Bye Bye！」

之後每一晚，她都以相類方式向歌迷告別，

最後，成為絕唱。

同一天，我在慶祝自己生日。

那一年，我四歲。

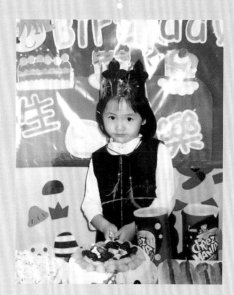

筆者攝於
2003 年 11 月 6 日生日會。

親愛的梅姐

說起來很慚愧，梅姐其實是我很晚才認識的一位傳奇，大概四年前吧（詳見「前言」）。很可惜小時候我沒有甚麼關於梅姐的印象，身邊剛好也沒有人是喜歡梅姐或會聽她的歌，所以很少接觸到（又或者是我忘記了），我只是聽過她的名字。在那麼多歌手之中，梅姐的故事打動得我最深；她四歲就出來唱歌，十八歲贏得新秀歌唱大賽冠軍，才二十出頭就能唱出〈似水流年〉這種歷盡滄桑，徒添感慨的歌曲，而且感情絲絲入扣，真的不簡單，以後還經歷了了許多風風雨雨；尤其是看過她二〇〇三年的紅館絕唱，我才真正明白「震撼人心」這四個字，今天我還只是隔着螢幕看這場演唱會，很難想像在現場觀看的話，那個衝擊究竟有多大。我在家裏看着梅姐的影片，都會不自覺的留下眼淚，雖說她舞台上很風光，但想到她台下的寂寞，心中總會隱隱作痛，她真的是把悲憤化為力量的最佳例子。梅姐散發一種很獨特的魅力，剛柔並重，且重情重義。梅姐教會了我做人處事的道理，她告訴我，只要有信心就無難事。

「重重心中凝債／原是欠下你一世／無限無盡愛在我心底」

〈心債〉一九八二年

被畫花的海報

有一次到尖沙嘴星光大道看梅姐的銅像，發現她銅像旁邊的海報被人畫花了——有人竟在她的臉上簽上名字。那次我非常生氣，絕對不能忍受這些缺德、沒有公德心的人。之後去過銅像數次，那簽名痕跡還在，於是我決定聯絡歌迷組織。

我聯絡梅姐的歌迷組織後，方知原來他們也發現了這件事，於是，我平生第一次參與的義工活動，就是跟他們到梅姐銅像旁邊，為她更換一張新海報。期間發生了這樣的一件事：

那天晚上，我和一位歌迷前輩來到銅像旁邊更換海報。因為忘記帶齊工具，張貼海報的效果不大理想，海報裏面堆積了不少氣泡。我們在努力解決這問題的時候，突然有位男士走來奚落我們：「你哋做咩呀？梅艷芳唔係死咗㗎咩？」那一刻我真的無名火起，不明白為何他要用這種態度和我們說話。前輩聽到後，只是靜靜地說了一聲：「係呀。」豈料那位男士更離譜，說：「你咁樣用針『拮』佢塊面，因住佢今晚嚟搵你呀！」前輩甚麼也沒有說，只是默默地繼續工作，我也沒作無謂爭拗了，繼續做自己該做的事。

我們找來扣針，刺破那些氣泡。無可奈何下，

「留下只有思念／一串串永遠纏」

《似水流年》一九八五年

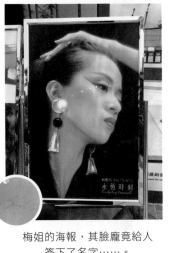

梅姐的海報，其臉龐竟給人
簽下了名字⋯⋯。

筆者為海報
進行修補工作。

自那天起，我立下決心，要盡心盡力幫助這些歌迷前輩，保留香港文化。早前，梅姐的遺物被拍賣，而歌迷送她的信、卡和禮物等被認為不值錢的東西，不經拍賣就直接送去垃圾站。沒錯，香港樂壇天后梅艷芳的遺物淪為垃圾，丟去垃圾站，這是何等匪夷所思的事？全靠一班歌迷走進垃圾斗裏，從垃圾斗中盡力把所有東西一件一件的找回來。梅姐雖然走了十幾年，但她的歌迷仍然對她不離不棄，以至每一年都為她舉行紀念活動；這一次，只是換一張海報已遭人冷言冷語，很難想像他們十多年來經歷了幾多。我非常尊敬他們。

因為參加了歌迷組織很多的義工活動，我認識了了很多同樣喜歡梅姐的年輕朋友。我常常在想，雖然這輩子我們錯過了，但我們上一輩是不是也一起追過梅姐？如果沒有的話，那下一世我們一定要約定一起再追梅姐。

憶記文字

「Why why tell me why ／沒有辦法做乖乖／我暗罵我這晚變得太壞」

〈壞女孩〉 一九八六年

英國讀書

兩年前中學畢業後我決定去英國修讀藝術，希望可以開拓自己的眼界。坦白說剛到埗的時候非常辛苦，人生路不熟，用了很長的時間去適應新環境。

為了幫自己打氣，我在宿舍的房間門口，貼了一張梅姐在二〇〇三年演唱會穿着婚紗的照片。每天出門時，我也會看到這張照片，告訴自己，縱使每一天遇到那麼多的難關，也絕對不可以輕易說放棄。梅姐病重時也是如此堅持，我這些芝麻綠豆的小事實在算不了甚麼。

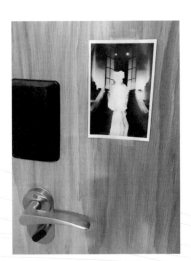

宿舍房門的梅姐照片，
是鼓勵筆者面對難關的力量泉源。

「Come on Bad Boy／可有膽色／一起使今宵更精彩」

〈妖女〉一九八六年

焦慮症

大約半年前，我確診患上了焦慮症，一時之間，真的未能消化，幸好現在已經開始好轉。回想起那時候病發，還真的不太好受，最嚴重的時候甚至不能外出，一踏出家門就會非常害怕，嘔吐、呼吸困難、手腳麻痺……，種種的症狀都會開始出現。那時候的我極度失落，每天也非常沮喪，怪責自己為何如此懦弱。而且不知道是否藥物的效果，縱使我非常想大哭一場，卻好像總被壓抑着，想哭也哭不出來，心中堆積着很多千絲萬縷的情感，不能抒發出來，非常難受。曾經有想過和朋友傾訴，但常怕麻煩別人，就把說話吞回去。那時候很頹廢，每天就在床上睡覺，也沒有心情畫畫，舊歌也沒有心情去聽，對自己的信心也幾乎完全喪失。可能在床上無所事事，容易亂想，腦中開始不斷浮現輕生的念頭：「如果我死咗，邊個會嚟我個喪禮？到時嘅情景會係點？我死咗之後嘅世界又會點？」那時候覺得，比起死亡，我更害怕活着。而唯一一個我選擇堅持的原因，是因為梅姐的一句話：「我哋嘅生命係上天賜我哋嘅，我哋唔可以輕易話唔要。」我每次一旦生起輕生的念頭，這句說話就會在我的腦海中浮現，我跟自己說，無論如何，多辛苦也好，一定要堅持，我沒有任何藉口去放棄自己。

黑衣黑如黑寡婦／孤單美麗黑寡婦／高貴地提步獨跳 Tango

〈似火探戈〉一九八七年

也多虧我的朋友們，知道我不開心，就經常傳一些梅姐的影片給我，叫我加油。經過不斷的提醒和鼓勵，我嘗試開始重看梅姐的演唱會，希望可以幫自己打氣，以至慢慢嘗試恢復自己的日常生活。真的多虧梅姐，至今康復進度不錯。每次看着梅姐唱歌和演戲的時候，那堅定的眼神，都能給我無比的信心和安全感。

雖然梅姐不在了，但她好像總是一直在我身邊帶領我，教我要如何走好自己的人生路。她教會我最重要的一件事，就是堅持。人生中有很多的事我們逃不過，一切都在變，但唯一不變的，是我們的心，只要我們有信心，就沒有難事。抱緊眼前人，珍惜和感恩當下的一切，才是最重要的事，現在可能你正值一個艱難的時候，但梅姐告訴我們，任何艱難的時間，總會過去。

「夢裏共醉／讓我拋開掛累／共你編織愛字句」

《夢裏共醉》一九八八年

梅姐是殿堂級巨星，但實際上我喜歡她的其中一個原因，
是因為她有其可愛一面，老土說一句：「明星都係人嚟嘅啫。」
正是這樣，其實我對她的日常生活也有很大的興趣，
在此謝謝歌迷前輩的分享，這些親身經歷，雖是點滴，但對鍾愛梅姐的歌迷來說，一點也不微不足道。

（資料訪問自：由梅姐出道追隨至今的資深歌迷 Elsa Nana Nip）

絕對不能浪費食物

別看梅姐梅姐身材纖瘦，其實她很喜歡吃東西；梅姐那麼喜歡吃東西，當然很珍惜它們了，絕對不許浪費食物。

「有一次在梅姐家中吃飯，每一碟菜都剩餘些少，但沒有人願意再吃。梅姐說一定不准浪費，於是我們就猜包剪揼，哪一個贏了就先選其中一碟吃，贏了的當然揀最少菜那碟吃啦！如此類推，慢慢就將枱面的東西吃光了，半點也沒浪費！」

另外，很多人也知道梅姐喜歡喝可樂，無論在家或外出用餐時，她都喜歡喝；

聞說梅姐有次趕時間，因為喝不完，竟然把喝剩的可樂放進水壺裏帶走！梅姐之後

聞說偶像二三事

「淑女豈會貪新鮮／淑女尋夢都要臉／淑女形象只應該冷艷」

〈淑女〉一九八九年

還要上飛機，明明飛機上也有可樂提供，她還是要把喝剩的可樂帶走。她珍惜食物的態度，真的是從一而終。

梅姐每次開工的時候，似乎也一定吃蛋治和喝奶茶，有時候甚至不需問她想吃甚麼，就會直接替她叫奶茶＋蛋治。至於原因⋯⋯因為：「快、方便、簡單、好味和飽肚。」所以大家見到她在喝奶茶吃蛋治，代表她正在開工了。

梅姐吃的喝的，很多時候都是跟你我一樣平常；我想往時如果有機會碰到她，而她正在拿着罐可樂，相信定會感到很親切。

蛋治奶茶可樂，都是梅姐的最愛。

聞說偶像二三事

「斜陽無限／無奈只一息間燦爛／隨雲霞漸散／逝去的光彩不復還」

《夕陽之歌》一九八九年

非常怕甲由

相信很多人都很怕甲由，但向來堅強的梅姐原來也非常害怕甲由……大家能夠想像到梅姐見到甲由的表情嗎？一定非常可愛又好笑。

「有一次我跟梅姐去了陽明山莊唱 K，途中她無端端大叫『呀！！！』，還記得她喊到好好高 key，問她甚麼事，原來她見到一隻甲由，她真的好怕好怕甲由！簡直如臨大敵，好慌張！她甚至跳上了梳化，就算我們之後弄走了牠，她都不肯立即將雙腳放落地。」

「與其在回憶之中心疼／還不如早一些清除傷痕」

〈下輩子別再做女人〉一九九九年

梅姐是一個大細路

「梅姐最喜歡熱鬧，我曾經好幾次跟她一起出埠登台，入夜後我們大夥兒就會到她的房間玩，玩甚麼？捉迷藏！一次在新加坡，我們甚至走到房間外面玩，增加難度，好刺激！梅姐玩起來好癲㗎！好有童真，就像一個小朋友！有時候我們會玩『鋤大Dee』，即使她不玩，都要我們留在她的房間玩；如果有人輸了，她就會好緊張看看是哪一個，總之她是一個不甘寂寞的人，好玩得㗎！」

「有一次我去送梅姐機，我們大多會先陪伴梅姐到餐廳坐坐，然後才入閘登機。當天我遲到了，於是打電話給一位歌迷會幹事，問他們在哪裏，豈料梅姐竟接過電話，然後扮鬼扮馬，變聲問：『你搵邊個呀？』當時真的認不到是她！她真的好貪玩！」

如果梅姐活到今天，她會喜歡自拍嗎？

紀念一位逝世的歌迷

（資料提供：Patrick Jee）

Patrick 有一位非常要好的朋友，他住在美國，和 Patrick 一樣十分喜歡梅姐，只要他回來香港，就會跟 Patrick 聚會，並會跟一班歌迷去「追」梅姐。一次，Patrick 得知這位朋友又再來港，但到了預定那天，Patrick 等了又等，仍未收到他回來的消息，於是打電話去他家，誰知電話另一頭的聲音告訴他：「你唔好再打嚟喇，佢永遠都唔會返嚟㗎喇。」然後就掛斷電話了。

原來這位朋友不幸在美國遇難，離開了人世。

數天後，Patrick 和另一位從加拿大回港的歌迷去機場接梅姐機；現場部分歌迷得知這個消息，都泣不成聲。梅姐現身後，見到大家都在哭，連忙不斷安慰歌迷，並問他們到底發生了甚麼事；大家冷靜下來後，便將這不幸的消息告訴她。

Patrick 記得那天梅姐的司機一直在催她上車，因為要趕及下一個行程，但梅姐堅定地回答：「依家我個 fans 出咗事喎，你畀我聽埋先啦！」

那天梅姐一直安慰着歌迷，叫大家不要傷心，不要難過。之後更拿了這位歌迷的照片，說要替他唸經；她甚至告訴了大家她的聯絡方法：「呢個係我助手電話，如果真係有咩需要即管聯絡我，唔緊要㗎。」

其實 Patrick 的朋友並非長住香港，過往跟梅姐接觸過多少次。梅姐極其量可能只見過他數次，但她對一位不熟悉的人仍然表現出關懷（和義氣），令大家非常感動。

聽過這故事，我想起了梅姐的一句說話：

「如果有人問我，我一生人之中最愛係邊個，我最愛嘅，就係你哋，我嘅歌迷。」（梅艷芳一九九〇年「夏日耀光華」演唱會）

「我唔單止變，我

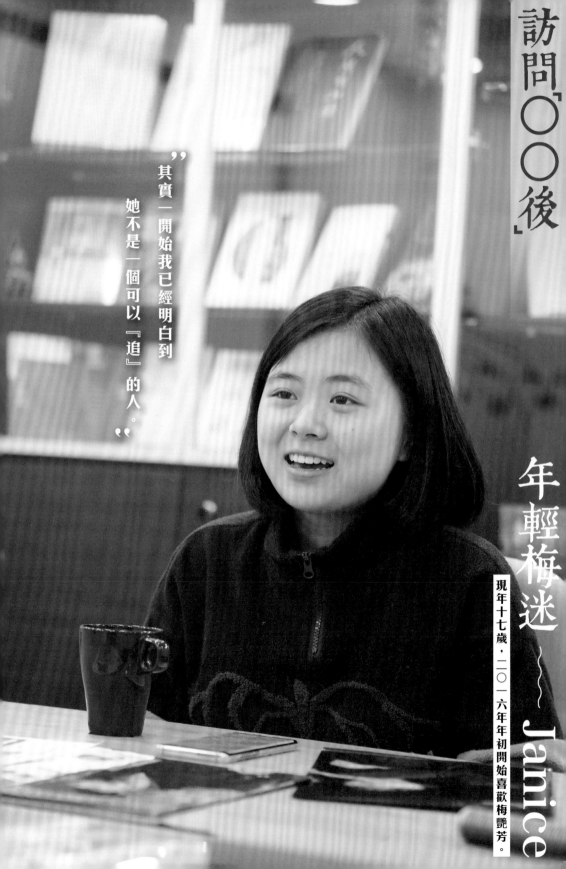

訪問「〇〇後」

年輕梅迷 ～ Janice

現年十七歲，二〇一六年年初開始喜歡梅艷芳。

其實一開始我已經明白到她不是一個可以『追』的人。

01

你是怎樣知道梅艷芳的？那時候的你大概甚麼年紀？之後又是因為甚麼原因喜歡上她？

二〇一六年頭開始，喜歡梅姐至今三年了，那時候應該是中二或中三吧。其實梅姐的印象從小到大似乎已經一直存在，第一個印象應該是她唱〈女人花〉。其後機緣巧合之下聽到〈IQ博士〉，姐姐告訴我〈IQ博士〉其實是梅艷芳唱的，我那時候非常驚訝，難以想像〈女人花〉那成熟的聲音，跟〈IQ博士〉那把「雞仔聲」是同一人，反差非常大。其後我有機會看到她演的幾齣電影，例如《男歌女唱》和《鍾無艷》。這兩齣戲裏她都是飾演一個比較大膽、風趣的角色，覺得原來

她不只是我印象中那個唱〈女人花〉的悲情女子，那時候覺得她的聲音很可愛……其實應該是覺得她很可愛才開始留意她吧！

其後更深入了解她，覺得她是一個真性情的人。她不只是得可愛一面，她有無數的形象，每一個都演繹得很好。別人唱她的歌，未必比得上她自己唱的，但她唱別人的歌就一定好好聽，甚至比原唱好聽（笑）。

我特別喜歡〈痴痴愛一次〉這首歌。這首歌唱的就像是她彌留之際的心聲，她堅持一直唱着歌，但下一秒就要走了。她好像很想留在這裏為我們唱歌，這首歌給了我這種感覺，很神奇，裏面交織着很多感情，也反映了梅姐的堅持，她那種做人處事的原則。她在唱出自己的內心。

02 一般人是參加演唱會和活動去追星，你又是怎麼「追」梅艷芳的？親朋戚友對你「追星」有甚麼看法？

其實一開始我已經明白到她不是一個可以「追」的人。當初我也是上網看她的演唱會，進一步認識她，其後就開始看她每一部演過的電影，至今她每一首歌我都可能聽過了。現在我大多是上網去看她以前的訪問、演唱會和電影等。父母知道我喜歡梅姐，出乎意料的沒有太驚訝，驚訝的反而是老師。有一次一位老師突然走過來問我：「你係咪鍾意 Anita？」我回答：「你點知㗎？」「我睇你社交網站見到㗎！點解你咁細個會鍾意 Anita 嘅？我都好鍾意 Anita 嘅！」還記得那位老師和她任教的班別在台上表演唱歌，選曲竟然是梅姐的金曲串燒！

身邊的同學大多也是喜歡外國明星，有機會都會告訴同學們我喜歡梅姐，其實不多不少也會流露一點吧！現在讀這間學校是我中途轉校過來的，不知為何，才剛轉進這間學校，大家已經知道我喜歡梅姐了，可能是看了我社交網站的緣故，或是日常生活中流露出來的。有時候同學在街上看到關於梅姐的東西也會主動告訴我：「喂！你知唔知隔離書局有本書講梅姐？」其實她們也常笑我「老」，不過這應該是不可避免吧。（笑）

03 可否說說你帶來的這些關於梅姐的收藏？背後的故事是怎樣的？

今天我帶來的東西，對比其他人的珍藏可能及不上，有點普通。先說說這些報紙，是之前在

北角的臨時貨倉裏看到一大疊關於梅姐逝世的新聞報紙，覺得有興趣，於是買了兩份回來。這些報紙對我來說很特別，因為它們都是那個年代的，文章語句的使用是過去式。當我看的時候，會有一種身處其境的感覺，我能感受到當我處於那個年代看到這則新聞時，大概會有甚麼感受。例如其中一份是二○○三年十二月三十日的，她離開的那一天，我每一次看的時候也覺得很難受，第一次看的時候也忍不住流淚了。裏面的每一個字也在提醒我：「梅姐已經離開了。」

因為我沒有見過她，有時候也會有一種疑惑：「究竟這個人是否真的存在過？」但通過這些報紙，我明白到這個人原來真的存在過，但她離開了。一切也變得很真實。

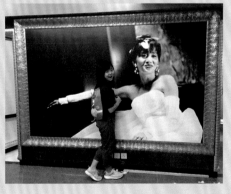

04

可否分享一個在喜歡梅姐的路途上，最觸動你的故事？

有一次鄰座的同學突然問我：「你鍾意Anita？」「係呀！」「我呀媽都鍾意喎。」她回家後，竟然找回她媽媽和梅姐的合照給我看！有一次我在另一位梅迷的社交平台上看看有沒有梅姐的東西，誰知道她和我另一位同學的媽媽是認識的！真是世界真細小，我猜是緣份吧。

也有一次學校活動，我負責接待嘉賓，嘉賓到場的時候我要派名牌給他們，老師問：「你貴姓？」那位嘉賓竟然答：「我個姓呢，唔係太多人會跟我同姓，但同一個好出名嘅明星一樣！」我立刻就想到梅姐，誰知道真的是她！旁邊的老師也突然說：「梅艷芳係我超級偶像嚟㗎！」第二天老師告訴我原來她那時候也在猜嘉賓口中那位出名的明星是否梅姐，真的是很巧合。開始追捧梅姐後，我明白很多東西也是牽連着的。無論我們人生認識到甚麼人或是遇到甚麼境況，應該是冥冥中也有安排。因為梅姐，我真的認識了很多新朋友。

05

梅姐離開我們已經十多年，你是否記得當你得知梅姐離開時，你有甚麼想法或感受？

一開始認識梅姐的時候我也知道她已經離開了。小時候其實我也喜歡聽〈心仍是冷〉和〈情歸何處〉，但也覺得我應該不會喜歡一個已經離世的歌手。她離開的時候我只有一兩歲，根本不知道發生甚麼事。第一次看關於她離世的信息，

喜歡追逐潮流，梅姐在八十年代非常受歡迎，以我的性格，會否喜歡梅姐呢？我不敢確定。但的確有時候會問自己為何不生在那個年代，為何就這樣剛好錯過了？所以其實我很羨慕我姐姐，雖然〇三年我姐姐也只有十二歲，但起碼對這件事有更深印象。

應該是在網上看到梅姐逝世十週年的「10。思念」音樂會。其實喜歡她之後也從不同渠道接觸到一些她逝世的新聞或紀念節目，它們好像一直提醒你梅姐已經離開了——我看她這麼多電影，聽那麼多她的歌，她好像從來也沒有離開過，但當你再次接觸到一些關於她離世的新聞消息，我才會驚覺：「原來她真的離開了。」

06

沒有見過梅姐，你會否覺得很可惜？你有沒有覺得「生錯年代」？如果給你一次機會，你會不會再次選擇於這個年代用這個方式去認識梅姐？

其實如果我有機會回到八十年代，我或許不會喜歡梅姐吧。我本來也是喜歡懷舊的人，不太

07

你在梅姐身上有甚麼得着？認識梅姐之後對你的人生觀、價值觀有甚麼改變？

我在二〇一六年之前是在內地生活的，其後來到了香港。剛開始來港時，轉到新學校，人生路不熟，每一天也很難過；融入不了學校的生活，每一日也是自己一個人度過，那段日子實在不堪

08

你會想更多年青朋友認識梅姐嗎?

回首。那段時間除了家人是自己的精神支柱，已經沒有任何人可以依靠。每天就為了生活而生活，思想也很負面。但那時候我有緣認識到梅姐，聽到梅姐説一句：「我哋唔可以隨便就話唔要呢個人生，因為係上天畀你嘅。」那時候聽到以後突然覺得很內疚。那段時間也是靠梅姐陪着我走過難關，也是因為她我才認識到很多新朋友，感覺她好像一直在陪伴我。每次聽她的歌，我也覺得很有安全感。我常覺得她一直在某一方守護着我，如果我隨便放棄，定會愧對她。梅姐也很鼓勵迷要努力讀書，所以我每次也告訴自己一定要努力讀書，不然我會心虛，覺得對不起梅姐。

我發現最近兩年真的越來越多人喜歡這些「經典」。我以為自己十四歲時喜歡梅姐已是年紀很小，誰知竟然有比我更年輕的。我常在社交平台分享一些梅姐可愛的相片或趣聞，只因身邊的人對梅姐的印象似乎都是較成熟，於是我特地張貼一些她比較有活力的照片，希望其他人可以看到梅姐可愛的一面。

從小到大我也很渴望上台唱歌，無奈沒有勇氣，但去年我遇上一位喜歡聽經典歌曲的同學，於是我們在學校的活動中一起演唱了〈緣份〉，於是我更獨唱了一首〈赤的疑惑〉，希望可以和同學宣傳一下梅姐的歌，令更多人認識梅姐。

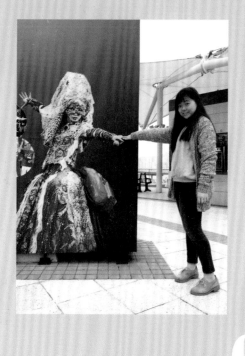

還記得有一次做聆聽考試，試卷裏竟然有一篇關於她的文章，於是考完試後，每個人也認識了梅姐。我覺得有時也不用特地去宣傳，因為她的精神很值得我們去宣揚，其實日常生活中我們也能夠通過不同的方式去認識梅姐的。

和梅姐有緣份的人自然就會喜歡梅姐。慶幸我的同學們沒有抗拒去看梅姐的東西或嫌老土，好些甚至覺得梅姐很型，我想是因為梅姐的形象真是劃時代吧。如果一個人或一件事真的有價值，一定會經得起時間的考驗。

09

如果你現在有機會和梅姐說一句話，你會說甚麼？為甚麼？

我會叫她對自己好一點。

因為我覺得她值得更多吧。她真的奉獻很多給別人，她所享受的似乎比不上她應該享受到的。

「孤身走我路／是痛苦卻也自豪／
前面有陣陣雨灑下／淚兒伴雨點風中舞」

〈孤身走我路〉一九八六年

（梅艷芳 2003 年「經典金曲演唱會」造型）

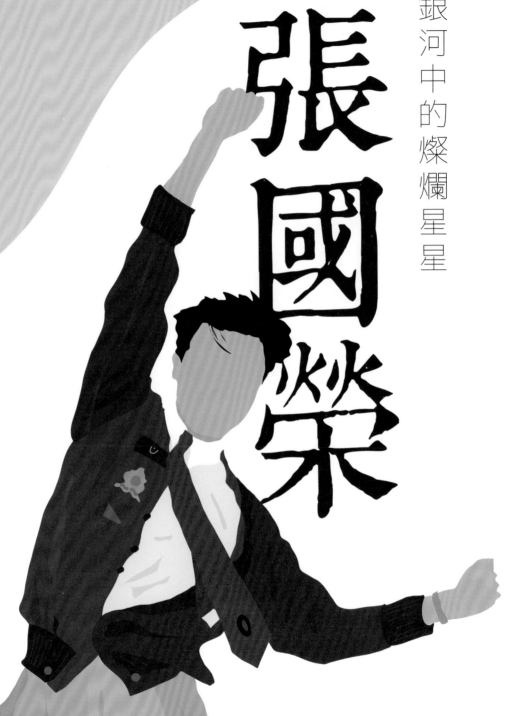

02

銀河中的燦爛星星

張國榮

當自己將來白髮蒼蒼之時，

而哥哥永遠都是那個哥哥，

完美無瑕的絕代芳華。

小時候的長髮叔叔

從小我對哥哥的印象就很深。這是緣自小學搭校車的時候。校車車廂內有一台電視，那台電視每天只播放同一樣的畫面，就是一位長頭髮的叔叔在唱歌；每一天都在播，我印象中沒有播過其他節目。每天我上校車，坐下來第一眼看到的就是這位長髮叔叔在唱歌。由於我整年早上都在看，這位長髮叔叔的形象就一直印在我的腦海裏。直到長大了我一直很想知道這位叔叔是誰，無奈那時候還沒認識哥哥，我網上搜尋「長髮叔叔」是不會找到哥哥的。直到我知道了哥哥，看他在二〇〇〇年的「熱‧情演唱會」獻唱〈大熱〉，我才見回當年每天在校車唱歌的長髮叔叔——張國榮。那種感覺很親切。現在回想真的要謝謝司機每天都播哥哥的演唱會，他是那麼愛哥哥。現在回看，才發現緣份早註定。

憶記文字

「你以往愛我愛我不顧一切／將一生青春犧牲給我光輝」

Monica 一九八四年

對自己誠實

我再接觸哥哥時，已經是中學時期了。最深刻就是上藝術課時——我的藝術老師非常喜歡哥哥，上課的時候不時會提起他，說說他在《阿飛正傳》中有多迷人，說說他在「跨越 97 演唱會」有多前衛。

當時正準備校本評核，每一位藝術科學生也要自訂功課主題，於三年內完成四份藝術品。因為主題是自訂的，且要花三年時間去做，我們都在找自己有興趣的課題。那天是老師介紹校本評核的第一天，上課鈴聲一響，課室內的電視螢光幕播着的就是哥哥於二○○○年「熱‧情演唱會」唱着〈我〉的片段。

那時候我還是剛認識哥哥，只聽過他的首本名曲，那是我第一次聽〈我〉。當時也沒有為意為何老師要播這首歌給我們聽，歌曲播完後我也忘記老師說過些甚麼。相隔幾年後，我再問老師：「你為何當初選播這首歌？」她說：「我很喜歡哥哥的真，他對自己很誠實，〈我〉這首歌正正反映了哥哥的這一面。哥哥極少介意

憶記文字

「為你鍾情／傾我至誠／請你珍藏／這份情／
然後百年／終你一生／用那真心癡愛來做証」

〈為妳鍾情〉一九八五年

其他人如何看他，流言蜚語他也甚少在意。他有話直說，從不造作，他只想做自己。

那年是你們第一次做校本評核，你們要花上剩下的中學生涯去完成這幾份藝術品，我希望你們能帶着對自己坦誠的心，用最真實的自己去完成這些藝術品，做一些你們真正喜歡的事。只有對自己坦白，我們才能有更好的成就，成為更好的自己，創造出好的、有誠意的作品。我希望我的學生都能像這首歌中所說的一樣，對自己坦白和感到自豪，成為獨一無二的燦爛煙火。」

我似乎明白為何老師要播這首歌了。的確，人生中有很多難關需要跨過，但最重要的，是不要忘記自己是誰。

「全賴有你／熱我心窩／心中衝勁／好比火／
身邊有你／心中有你／前面山坡／必跨過」

〈全賴有你〉一九八五年

有誰共鳴

〈有誰共鳴〉這首歌對我來說很重要。它曾經陪伴我走過無數傷心的時候。

數年前考 DSE 的時候，每一天就是不斷的上學、補課和補習。那段日子對身為學生的我來說很辛苦，每天就睡那四五個小時。尤其我成績不太好，唯獨是藝術這科比較有信心，我 DSE 的總成績得要用藝術科來把它拉高。那時候我很努力讀藝術，每天放學在學校留至七時甚至九時去製作藝術品，然後再去補習。每夜離校的時候，看着天上的月亮，我總是忍不住掉淚。那種對未來的不確定、那種未知的感覺總是令我很害怕，但又有誰可以真正明白我？這時候我就塞起耳機，聽着哥哥的〈有誰共鳴〉，默默乘車去補習⋯⋯

考完文憑試沒多久，我就找工作。那時候的我還沒見過世面，理所當然覺得公司裏面的人會體諒我這個剛畢業的中學生。最後進到公司當然沒有被體諒了，還被罵得狗血淋頭，總之很不好受。我第一次感受到社會的殘酷和現實，我還記得那時候看着坐在旁邊的同事每天九點上班就一直看着電腦，直到七點多下班，坦白說我覺得和一個機械人沒有太大分別；一直看着電腦，自己的靈魂也不知道到哪裏去

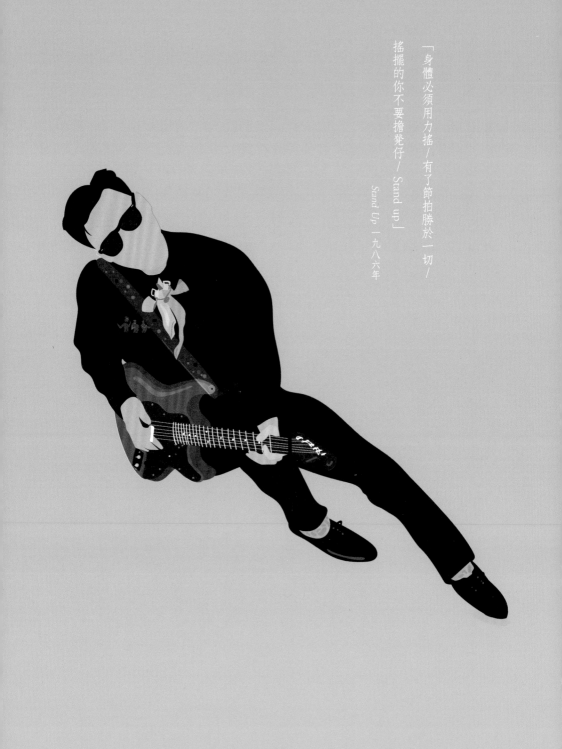

「身體必須用力搖／有了節拍勝於一切／
搖擺的你不要揹凳仔／Stand up」

Stand Up 一九八六年

了，自己的初衷，也許一早就遺忘了。到社會工作的理想和現實落差真的很大，我問自己，這一生是否也要如此每天對着電腦，直至退休？「現實」又可否改變？每天下班坐巴士，都靠在窗上哭，在理想和現實中掙扎，而陪伴我反思這一切的，正是哥哥的〈有誰共鳴〉。

「從前是天真不冷靜／愛自由／或會忘形／明白是得失總有定／去或留／輕鬆對應」

或許這些事以後回望只是芝麻綠豆，但也可說是我人生中一些未能忘記的時刻。每當我遇到困難的時候，我總會播哥哥的〈有誰共鳴〉。當我再獨自面對困難時，這首歌總會安慰我。前路茫茫，有苦自己知。雖然我們只能靠自己去面對困難，但這乃是人生必經之路，歌中帶出的廓然灑灑和豁達，教我們所有問題都應輕鬆對應，繼續向前行。

每當前奏響起，我都會想起當時那個內心經常掙扎的自己。

「風也清／晚空中我問句星／夜闌靜／問有誰共鳴」

〈有誰共鳴〉一九八六年

趁文華唱着我的青春

二〇一八年四月一日，那天是我第一次到文華酒店獻花給哥哥。我才走出中環港鐵站，就不斷看見身穿素服及拿着鮮花的人。我踏着沉重的腳步走向文華酒店的大門，突然一陣風吹來，空氣中帶着清新淡雅的花香，轉身一看，原來是一個又一個粉絲自製的花牌。

我緩步走近，碰到的都是傷感的眼神；人們在拭着熱淚、在滿懷尊敬的鞠躬，是一串又一串，似水般的思念。我站在路旁，看着別人排隊獻花，唱着哥哥的歌。

路旁坐着很多獻花以後想再多陪伴哥哥一會的人。哥哥離開十數年了，歲月如飛，當年的歌迷現在年紀也不小了；坐在我前面的是一位中年男士，他拿出自己的手機，手執小型喇叭，於花海前一直小聲地播放着哥哥演唱會的片段，並柔聲地和唱。也許哥哥對他來說就是他的青春、目標，甚至是他的一切？如今哥哥先走一步，他只可靜靜地聽着他的歌，回憶自己的過去，以及那段廣東歌輝煌的日子，慨嘆似水流年。不知道為何這影像對我來說很深刻。我和哥哥未能於此生有一面之緣，如我有機會老去，我也仍能夠，在以後數十個春天站在文華酒店門口，看着花海，唱着哥哥的歌，唱着我的青春嗎？

風再起時，我們定能再相見。

「憂鬱奔向冷的天／活在我的心裏邊／
始終只有你方可／令逝去的心再甜」

Summer Romance 87'，一九八七年

哥哥於我有點像神話般的存在。

他在生的時候，真的是那麼「神」嗎？

幾位歌迷前輩告訴我，哥哥其實也有親切一面，而又不失個性。

（以下故事，為求傳神，不得不用廣東話來表達，敬請讀者留意。）

你可唔可以錫我呀？

（資料提供：栗子姐姐）

「一九八九年台慶，嗰晚我攞到入場券，於是買咗一束花，準備送畀佢。唔知點解當日電視台保安好嚴密，之前都可以讓歌迷親手送花畀歌手，但當天所有花喺門口已被保安收去，幸運地我當日穿着長褸，於是收埋咗束花，成功避過保安！

然後就係漫長嘅等待——等他上台獻唱。其實我都係搏一搏，嚟到差唔多節目尾聲，佢終於出場！唱起〈風再起時〉，我睇準時機，即刻衝去台上，攬住佢錫咗一啖！

你重看這段 video，你就會見到我！」

聞說偶像二三事

「無謂問我一生的事／誰願意講失落往事／
有情無情不要問我／不理會不追悔不解釋意思」

〈奔向未來日子〉一九八八年

故事還沒完結……

「我錫了他一下，然後就返回觀眾席啦，但我站到後台時，完全無人趕我走！

於是我繼續企，直至他唱完歌後返到台下，他開始跟別人傾計。待他傾完後，我又

走過去，問佢可唔可以錫埋佢另一邊臉。」

我訪問時聽到這裏，非常驚訝：「咁大膽！」

她說：「喂！他八九年告別樂壇啊！癲咗啦！以後都見唔到喇喎！以後都見

唔到喎，梗係豁出去啦！跟住之後佢就話可以錫埋佢另外一邊臉！……跟住，我提

出一個更加大膽嘅要求，我問佢：『你可唔可以錫我呀？』」

然後哥哥真的吻了她的左右兩邊臉！

「哇！我真係開心到癲咗！好難忘，真係瞓唔着！好靚仔呀！返到屋企真係

無洗面！」

哇，真係羨慕死大家。

在偶像面前，歌迷決定豁出去了。

哥哥的簽名習慣

（資料提供：Celia Yuen）

「通常請歌手簽名，你以為遞支筆畀佢，等佢自己打開筆蓋就可以簽啦，但試過幾次，哥哥就係唔肯簽！我有個朋友呢，哥哥直頭成支筆畀返佢呀！佢要佢開咗個蓋畀佢，佢先肯簽呀！呢樣嘢係佢好執着㗎。有一次喺機場又係咁，我唔知佢攞住支筆喺度做咩，猛咁『fing』，想支筆開蓋，佢好執着支筆一定要人開咗蓋先畀佢簽名㗎！」

「冥冥中都早注定你富或貧／是錯永不對真永是真／
任你怎說安守我本份／始終相信沉默是金」

〈沉默是金〉一九八八年

有愛心的哥哥

（資料提供：Celia Yuen）

「試過有一次哥哥出席 CASH 個金帆獎，喺洲際酒店。門口嗰邊有好多人等佢，入面就有個男仔，應該係小學生嚟，攞住張紙畀佢簽名，點知畀個保安一手推開咗。哥哥即刻停低叫返個小朋友返嚟！我好感動呀！佢可以唔理㗎嘛！對 fans 真係好好！有一次文華酒店附近有個女記者跌低咗，佢都好好心走去扶返起佢！」

聞說偶像二三事

哥哥若用手提電話，姿勢定是有型過人。

ve you all !!!"

張國榮熱

"I love you

年輕榮迷～～ EY

"
我希望讓哥哥知道，當我想起八十年代的明星，我首先會記得張國榮。
"

現年十七歲，早在六歲時「邂逅」了哥哥。

BEST LOVE

* 場地提供：荃灣中華書局 Harmonic Café
** 因害羞關係，EY 真人不露相，請讀者多多包涵。

01

你是怎樣知道張國榮的？之後又是因為甚麼原因喜歡上他？

小時候聽到爸爸在播一些八十年代的歌曲，無意之間聽到〈風繼續吹〉。第一個反應是覺得這首歌很特別，那時候應該大概六歲。之後斷斷續續也有聽到哥哥的歌。直到長大後，剛懂得上網，就會自己上網去找一些哥哥的資料。大概兩三年前吧，有一次和家人去看《家有囍事》（按：復修加長版），那時候就被他飾演的角色常騷吸引住了。常騷很「姣」，但我從沒有覺得反感。

〈風繼續吹〉到現在仍然是我最喜歡的歌，這首歌不單歌詞和旋律優美，我以為這首歌也代表着他的一股風潮，會繼續吹下去。哥哥好像風一樣，一直在我們身邊，會繼續陪伴着我們。這首歌對我來說非常有意思。

02

你都是怎麼去追張國榮的？親朋戚友對你喜歡哥哥有甚麼看法？

其實現在有很多關於哥哥的展覽我都會看，那怕一個展覽裏面有一張哥哥的海報、一張畫、一件雕塑，我也會去看。我覺得我錯過了以往太多美好的歲月，所以一定要抓緊現在，不可以再給自己任何的遺憾。即使沒有生於那個時代，我也會盡力參與有關他的每一個活動。除了上網，我也會去一些他曾經拍戲的現場，感覺和他的距離又近了。

其他同學知道我非常喜歡哥哥，一開始常會叫我：「你唔好咁癲啦！」又或是覺得我很奇怪，但久而久之就習慣了。就好像今年（二○一九年）的四月一日，同學們都會問我：「你係咪又要去文華送花呀？」哥哥生日那天又會問我：「咦？

03

可否說說今天你帶來的這些收藏？在你和哥哥之間有甚麼意義？

這些簽名相片和雜誌，都是一些資深歌迷賣給我的。透過它們我可以找回一些歲月的痕跡，非常珍貴。我常會想，哥哥在簽名的時候在想甚麼？又和歌迷說了些甚麼？看着這些簽名令我覺

你今日無帶花返學？」其實他們也非常支持我喜歡哥哥。我也會和同學解釋我喜歡哥哥的原因，也會在社交網站張貼一些哥哥的照片，其後一些朋友竟然會開始和我討論他的東西，透過我而進一步認識哥哥。家人也支持我追捧哥哥，經常和我分享一些他們當年經歷的事，例如哥哥復出或是逝世，以至一些想法，令我更能了解那個年代。

04

請分享一個在喜歡哥哥的路途上發生過最觸動你的故事？

二○一八年四月一日是我第一次到文華酒店獻花及參加晚會。那天發生的事我至今也沒法忘

零用錢時，也會捐給兒童癌病基金。

時候，應該多幫助其他人，所以現在我有剩下的因為哥哥而幫助到別人。哥哥說過我們有能力的一套，這令我覺得自己也有參與這個活動，能夠推出的義賣品。機緣巧合之下我幸運地能夠擁有一九九七年演唱會為了幫助兒童癌病基金籌款而

至於這一套 Red Card，它是哥哥於

下筆、收筆，我總是看得很着迷。得很實在；我常常細看這些簽名，看看哥哥怎麼

懷。那天愛丁堡廣場人山人海，大家一起看着螢光幕上播放哥哥的照片，唱着哥哥的歌，大家一起愛着他，一起掛着他。那個畫面真的非常震撼，令我非常感動。雖然哥哥離開了這麼多年，但仍然有那麼多人愛着他。追星原來不是只是「追星」，而是很多人一同熱愛着一個人，然後為這個人花時間和心機，傳承這個人的精神。我在場的時候非常感動，淚流滿面。

05

哥哥離開我們已經十多年，你是否記得當你得知哥哥離開了的時候，你有甚麼想法或感受？

固然可惜，但正正是因為這件事而促成了我和哥

小時候已經從網上知道他離開了。他的離開

哥之間的緣份。假如他現在還沒有離開，我可能反而不會意識到他的存在。雖然真的很可惜，但我似乎不會覺得：「如果佢喺度就好喇！」那種感覺似乎有點矛盾。

06

你有沒有覺得「生錯年代」？如果給你一次機會，你會不會再次選擇於這個年代用這個方式去認識哥哥？

這要從兩面看，如果以我現在的方式去喜歡哥哥，我能把他的精神傳承下去，把哥哥這個人介紹給自己的朋輩或比自己更小的人。但是如果我生於那個年代，有那麼多厲害的歌手或演員，我會否喜歡他呢？我也不敢確定。我覺得我以現在這種方式愛着哥哥，是一種緣份。

07

喜歡哥哥之後，對你的生命，例如人生觀、價值觀有甚麼改變？

喜歡他之後，我的人生基本上徹底改變了。在認識哥哥之前，我還是不懂事的孩子，常做一些無謂的事。喜歡了他之後，生活真的多了很多樂趣，聽他的歌、看他的電影……。除了日

常做的事不一樣，我發現自己的思考方式也變了。

有一首哥哥的歌對我來說很重要，就是哥哥的〈我〉。他在這首歌之中帶出的訊息真的很重要。我每次迷惘的時候，也會聽這首歌。每一次聽這首歌，它也能給予我力量繼續向前走，它會提醒我要做自己。當我們人生裏面懂得做自己，懂得欣賞自己，一切就非常足夠。當我們欣賞人時，我們首先要欣賞自己，我們要善待自己。真的非常感謝哥哥能夠出現在我的人生裏面，如果沒有他，我現在可能甚麼都不是。

我以前是一個沒有夢想的人，我沒有想做的事，覺得人生匆匆過去就罷了。但因為哥哥，我開始欣賞藝術，看一些電影或藝術品。他是我的一個啟蒙者，他令我開始欣賞歌詞，買很多書，例如《霸王別姬》和《胭脂扣》，這些都是李碧華的著作，我看完改編電影以後，也會主動找回

原著，回味一番。我也聽很多講座，增廣見聞，令我眼界大開，也令我認識了很多新朋友。

我也意識到好奇心的重要。身為一位年青人，好奇心真的很重要，就是那時候的一點好奇心，讓我認識了這個改變我一生的人。如果那時候我沒有那一丁點的好奇心，我的人生就會不一樣。不要把好奇心淹沒，有好奇心，我們就能在生活中發掘到很多美好的事物，例如：哥哥。

是哥哥讓我在人生中找到了方向，令我更了解自己。他是我人生之中，除了家人之外，其中一個我最愛、最珍重的人。

08 你認為哥哥的精神現在有沒有一直被傳承下去？有沒有例子？

我自己也在社交平台開了一個帳號向同輩推介哥哥。一開始純粹是為了有一個平台去抒發我對他的熱愛，以及記錄一些我喜歡他的路途上所發生過的事，之後我才意識到，因為這個專頁我認識了很多和我一樣喜歡哥哥的同輩，當中好些甚至成為了朋友，一起去看有關哥哥的展覽。夜闌人靜，當我想起哥哥的時候，我也會寫一些我對哥哥的感受，除了讓外界的人能夠看到，我也希望讓哥哥知道：「當我想起八十年代嘅明星，我會想起張國榮。」我一直也愛着哥哥，我會想將他的所有事，把他的精神延續下去。一開始以為我已經算年輕了，誰知道通過社交網站，我認識了更多比我年紀更小，也喜歡哥哥的人，最小

的只有十二歲。

我覺得歌迷前輩們的分享也非常重要，有時
候從網上見到他們分享一些和哥哥之間的故事，
我也能從中更了解哥哥。

09

如果你現在有機會和哥哥說一句
話，你會說甚麼？為甚麼？

「我真係好愛你呀！」

原因是⋯⋯我真的很愛他呀！

「風再起時／寂寂夜深中想到你對我支持／

再聽見歡呼裏在泣訴我謝意／雖已告別了／仍是有一絲暖意」

〈風再起時〉一九八九年

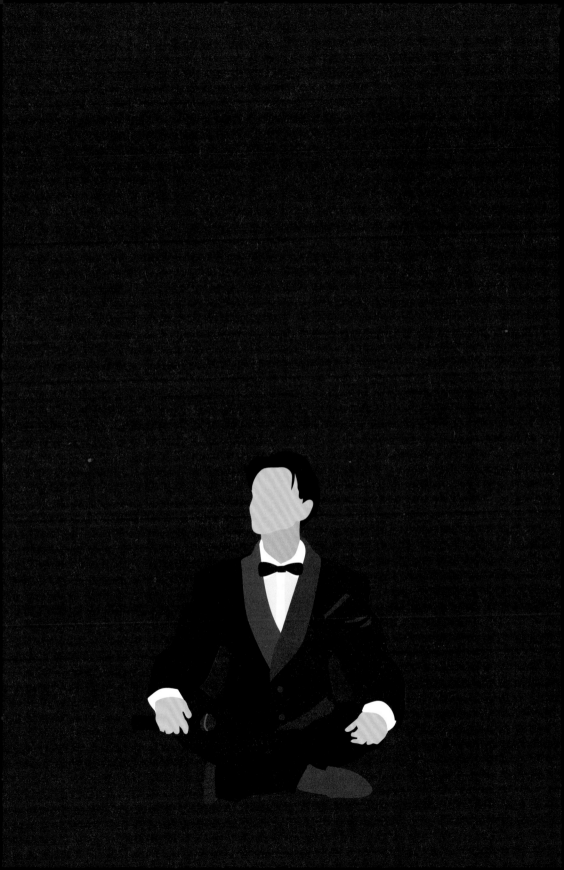

回憶中的白馬王子

陳百強

每個女孩心目中也許都有一位白馬王子，

而我心目中的那位白馬王子就是 Danny，陳百強。

屬於 Danny 的顏色

「Danny 呀？一定係紫色啦！陳百強咁鍾意紫色！」Danny 很喜歡紫色，他比任何人都更愛紫色。這句話是視覺藝術老師告訴我的。

還記得那時候忙着做一份唱片設計的藝術品功課，我一直頭痛究竟每位歌手的唱片封套該用甚麼顏色，每張唱片我都花了很長時間作決定。那時候對經典還不算是很熟悉，還問了老師的意見：「你話陳百強張封套用咩色好呢？」現在回想起來也覺好笑。紫色是典雅的象徵，它散發着一種低調的熱情，熱情裏面又帶點幽怨，所以陳百強的顏色，一定是紫色。

「眼淚在心裏流／苦痛問你知否／情是內心的交流／盼心曲再奏」

〈眼淚為你流〉一九七九年

而我不知道白馬王子可以是誰了？

每次看到 Danny 的照片或影片，我內心不期然會驚歎：「哇！Danny 真係好似王子！」他脫俗的優雅氣質，由內到外散發出來，那根本非筆墨所能形容。每次見到 Danny 的笑容，少女心都會不知不覺冒出來；其實 Danny 有時候也很可愛，記得有一次看他的音樂特輯《感情寫真》的 NG 片段，Danny 可能一直說錯台詞，只見優雅的他突然「扭計」：「呀……我愈講愈衰！」這片段真的百看不厭，原來這位王子背後竟然埋藏着一顆孩子般的心，真的非常可愛。

不能不提的是 Danny 的衣着品味。官仔骨骨的他有着非一般的衣着品味，站在潮流尖端的他，配襯的衣服比任何人都前衛好看，像是一件白色的長褸襯上紫色的樽領衫，再襯上一副充滿書卷氣的圓形眼鏡，高雅大方，不單以往的年青人爭相仿效，到了現在 Danny 的時尚風格都有人模仿，完全沒有過時的跡象。如果你問我心目中的白馬王子不是 Danny 會是誰，我也不知道那是誰了。

「如今天色已晴／情淚已像雨般失蹤影」

〈不再流淚〉一九八〇年

還好我的青春有陳百強

到現在，我依然覺得沒有任何人唱情歌可以唱得比陳百強好。陳百強的情歌，有最甜的回憶、最苦的離別、最刻骨銘心的愛。從〈有了你〉到〈漣漪〉再到〈揮不去的你〉，都唱盡無數人的戀愛經歷，句句真摯、句句動人。很奇怪，Danny 的情歌都像在唱給自己聽，他柔和的聲線不單唱出這首歌的意境，更能勾起一個人的回憶或幻想，我想這就是 Danny 的歌曲如此動人的原因。

我覺得 Danny 的歌很適合在夜晚聽；每晚準備睡覺的時候，我也會播 Danny 的歌。通過 Danny 的歌聲，我能夠靜靜的享受一份寂寞和寧靜，回想自己做過的事；聽着 Danny 的歌，我能在凡塵俗世裏透一口氣。Danny 的歌聲是溫柔而低調的陪伴。

聽着陳百強的情歌，我也能夠感受到暗戀的那種期盼、相愛的那種甜蜜雀躍、約會的那種緊張……我自己最喜歡〈脈搏奔流〉，那種熱戀中的激情和甜蜜，在這首歌中淋漓盡致地表達出來，還有 Danny 最後的一句獨白：「我哋聽晚再見呀。」

哇，甜得我心都融化了。

憶記文字

「有了你頓覺輕鬆寫意／太快樂就跌一跤都有趣／

心中想與你／變做鳥和魚／置身海闊天空裏」

〈有了你〉一九八一年

我成績並不好，單是數學一科，經常考最後幾名。那時候考 DSE，我經常想要放棄，覺得自己再努力也會被人看不起。其間我無意中知道了〈摘星〉和〈喝采〉這兩首歌，全靠這兩首歌，我能夠為自己打氣。〈摘星〉這歌名其實十分應景，因為 DSE 最高的分數是 5**，名副其實要向摘取星星的目標進發；考畢 DSE 的聆聽科後，一位朋友告訴我，電台在播放錄音題目前，播了〈喝采〉為考生打氣，由於我剛巧在紅外線收音的考試場地，很遺憾地沒有聽到，我想如果那時候聽到這首歌，一定會感動得淚流不止，不能專心在考試上吧。

現在回想，其實 Danny 的歌一直在陪伴我。現在的我仍很年輕，可能沒有太多對歲月飛逝的感觸，但肯定老來的時候，當我再次開着唱機聽着 Danny 的歌，我會默默的說一句：「還好我的青春有陳百強。」

「放下愁緒／今宵請你多珍重／那日重見／只恐相見亦匆匆」

〈今宵多珍重〉一九八二年

有了你頓覺輕鬆寫意

喜歡經典，為我帶來不同緣份，不單止友情，還有愛情。如果沒有陳百強，或許我不會遇上我的初戀。

中學時期，我沒有任何喜歡懷舊的朋友，誰知道快畢業時，才發現原來隔鄰班房有一個和我一樣喜歡懷舊的男生，他非常喜歡陳百強，如果不是他，我可能也不會喜歡 Danny。

這位男生是我的小學和中學同學，我們彼此認識十數年了，但到真正熟悉，可能只是大概兩年前的事，那時候也快中學畢業了。開始和他熟悉的原因，正是因為 Danny。

話說有一次在社交平台上，有一篇匿名的帖文，內容大概是說自己身為年青人但是喜歡「老餅嘢」的孤單，他在這篇帖文上也留言表達了自己的煩惱。誰知這個留言被我另外一位同學看到了，她知道我喜歡經典，就在他的留言下標記了我，個留言被我另外一位同學看到了，就在他的留言下標記了我，說：「喂，你個 friend 喺度。」他看到留言後我們就說了兩句，我得知了他非常喜歡陳百強。

「明白到愛失去一切都不對／我又為何偏偏喜歡你」

〈偏偏喜歡你〉一九八三年

相逢恨晚，想也沒想過原來我的班級中竟然會有另外一位「老餅」，我終於找到知音人了！雖然我和這位男生同一個年級，但中學時期沒試過和他同班，所以跟他不太稔熟。我記得那時候曾經在學校大門碰見他，想上前打招呼，但無奈沒有勇氣，怕突然會把人嚇壞。

直至有一次我在書局看到一本關於 Danny 的書，便鼓起勇氣寄了一則訊息給他，告訴他如果有興趣可以去買，然後話題就這樣開始了。那時候還未很稔熟 Danny，直至認識了他，他每天都在滔滔不絕地說 Danny，我也因為這樣越來越熟悉和喜歡 Danny。有一次談到沒有人想和我唱 K 的煩惱，他告訴我他也有同樣的問題，於是我們就相約去唱 K 了。其實那次要和一個不太熟悉的人唱 K 非常尷尬，但想到難得遇上一個願意和我一樣喜歡經典的人，就沒有想那麼多。之後我們經常相約去唱 K，由鄭少秋唱到林志美，再唱到林憶蓮，當然也少不了陳百強的歌。他是唯一一個願意和我唱「老歌」的人。我和他關於懷舊的話題，永遠說不夠。「喂，你有無睇過嗰集《Bang Bang 咁嘅聲》呀？Danny 超型喎！」「你話 Danny 咁多隻唱片邊個造型最好睇？」旁邊的朋友聽我們說話都聽得一頭霧水，剩下我倆在懷舊的世界裏滔滔不絕。

還記得那天是梅姐出道的紀念日，我和他也點了一首〈風的季節〉來唱。

「信心不稍動／就算此際我是貧窮／前面阻礙重重／難敵我情濃」

〈畫出彩虹〉一九八四年

還記得有一晚，我夢見了 Danny。醒來的時候還記得夢裏的情節，我立刻拿起手機找他。我：「我發夢同你一齊睇 Danny 嘅演唱會！救命，我仲同佢合照！個夢真係超級清晰！仲有⋯⋯（下刪一萬字）」他：「你就好啦，我都無試過，一次都無囉！你咁好彩！」

那晚我夢見和他出席 Danny 的演唱會，他還替我和 Danny 拍了一張合照。相信大家也明白，能夠在夢中和自己的偶像見面，實在比中六合彩更開心。尤其我此生沒有機會再見到 Danny，我能在夢中見到他，真的非常幸運。其實過了那天我在想，會不會世界上也有好幾千人和我正在發同一個夢？Danny，你會否召集所有想念你的人，在大家的夢中開一場演唱會？

那時候我要寫信給梅姐的專頁，他也非常支持我，到我想着要開「留情」專頁的時候，他也給予我無限支持，坦白說，如果沒有他，可能我也沒有動力去接觸那麼多人。彼此加深認識了兩年多，不經不覺，我們就成為了大家的初戀。可能我們都是比較「老餅」的人，看過很多以前的電影，很嚮往以前那種簡簡單單、純真的愛情，愛情的價值觀比較相近。無論我是在香港還是到了外國讀書，我們也常用書信來往，說說日常的瑣碎事，傳傳相思意，雖然簡單，但已足夠。

「而我太迷惘／卻不敢輕率亂闖／
幻覺中多少個情網／心內輕放／似千道虹光」

〈痴心眼內藏〉一九八七年

媽媽的「地下鐵碰着他」故事

從小到大，媽媽都很少告訴我她喜歡聽甚麼歌，看甚麼電影，演唱會她也不愛看。直至我開始沉迷經典，我才發現，原來媽媽喜歡陳百強。

我家有一個櫃，裏面放着一大堆雜物：舊報紙、舊書、舊光碟等等。有一次無聊，就翻看櫃裏的東西，看看有甚麼發現，結果竟然找到兩張 Danny 的 CD！我立刻問爸爸：「老豆！點解有兩張陳百強 CD 喺度？」「你呀媽㗎嘛！」哇，真的發夢也沒想過，媽媽竟然也有喜歡的歌手，而且是陳百強！

「你呀媽我呀，後生嗰陣儲埋啲錢就係為咗買陳百強啲碟！」我問媽媽為甚麼喜歡 Danny，她說：「因為佢啲歌好有共鳴！」

她第一次聽到 Danny 的歌是〈漣漪〉，之後就開始喜歡 Danny 了。她尤其喜歡兩首歌：〈念親恩〉和〈幾分鐘的約會〉。她告訴我，每次聽〈念親恩〉的時候，

「未唱的歌不算是首歌／不敲的鐘不算是個鐘」

〈未唱的歌〉一九八七年

就會記起小時候住在梨木樹的日子，想起自己爸爸媽媽如何在艱難的環境中照顧她和哥哥弟弟；至於〈幾分鐘的約會〉，總會令她記起一個男生。

原來媽媽曾經歷一個類似「地下鐵碰着他」的故事。她年青時上班，需要很早出門，每次也會搭第一班地鐵。媽媽每天乘搭第一班列車，都會看見一位男生，好幾次之後，那個男生突然向她走來，說要約她吃飯。「嗰陣細個，梗係驚啦！大家又唔識！」於是直接拒絕了這位男生，男生只說了一句：「唔緊要。」然後轉身就走了。

後來，有一次搭船，竟在船上又遇到他，但是她不好意思上前打招呼。然後，就沒有然後了。

每次聽〈幾分鐘的約會〉，媽媽就會想起自己的青春，那個還在編織豆芽夢的自己。

「去了的歲月留下古老街燈／照樣發光使我愛夜行／靜的心」

〈感情到老〉一九八八年

打開話匣子的司機叔叔

數年前考畢 DSE，我就忙於到處參加面試。因為想修讀藝術科，所以每次也要帶很多藝術品到場面試，而我通常也會電召貨 VAN，以便運送這些作品。

那天我面試完畢，如常的 call 了貨 VAN，我把一堆藝術品放進車尾時，給司機叔叔看見了。開車後，他開始跟我聊天：「你去面試呀？」「係呀。」我從不介意和別人分享我的藝術品，於是開始滔滔不絕的向司機介紹。「哇！你咁細個就咁懷舊！我自己就鍾意陳百強喇！好正！」「係咩！我媽咪都係鍾意 Danny 㗎！」「陳百強啲歌呢，好有 feel」，以前啲歌真係完全唔似依家嘅啲，好有感情！」

我一直都很喜歡和別人分享我為何喜歡懷舊——我說說身為年青人的故事，他們就分享曾經經歷過的年代，明明是南轅北轍卻又有相通的地方，這真是一件太有趣的事情了。

「試問誰人沒差錯／一錯又怎去躲」

〈試問誰沒錯〉一九九〇年

二〇一八年，我看了陳百強的音樂會

二〇一八年九月，是我第一次從大型音樂會中聽到別人唱 Danny 的歌，心想：「終於可在現場聽到了。」雖然我錯過了八十年代輝煌的香港樂壇，但現在仍能夠抓緊它的尾巴，尋找那時候的影子。和朋友聽一場 Danny 的音樂會，我真的覺得好幸福，一切好像還不太遲。

這「環球高歌陳百強」演唱會，最讓我喜歡的環節定是最後林姍姍與穿起紫色西裝的陳奕迅合唱〈再見 Puppy Love〉：Eason 的演繹固然厲害，但令我更激動的是林姍姍的歌聲，她的聲音真的一點也沒有變，和黑膠唱片中的聲音一模一樣；而且，她很久沒有唱歌了。

散場的時候我看見很多 Danny 的歌迷都捨不得走，很多人都眼泛淚光，一定是又在想念 Danny 了，一定是想起自己的青春歲月了。我看着這畫面，很感觸。想起之前在 Youtube 上看梅姐的紀念音樂會，自己也淚如雨下。

二十多年來，歌迷對 Danny 的思念一天也比一天多，一天也比一天深。廿多年了，Danny 你好嗎？大家都好想念你。願你化作鳥或魚，置身海闊天空裏。

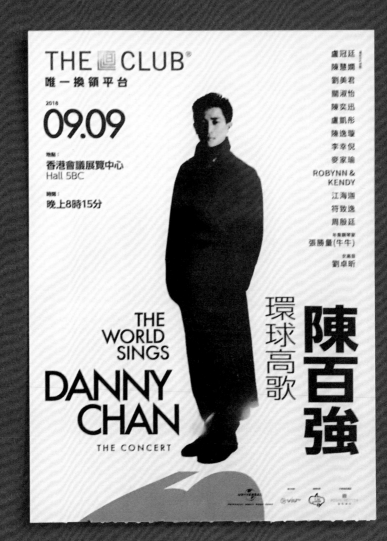

人前人後總給人優雅印象的陳百強，私下和歌迷有過怎樣的互動？且聽歌迷前輩追憶往事。

（資料訪問自：陳百強「為你喝采陳百強歌迷會」）

為籌款游水的 Danny

Danny 很喜歡游泳。

通常藝人在電視台的籌款節目中，表演項目不外乎唱歌跳舞，最多是耍耍雜技，有誰會想到以游泳來作表演項目呢？偏偏 Danny 就是別出心裁。

一九九〇年的《歡樂滿東華》，Danny 為了籌款，竟然游了足足四十六個塘。

「唱歌跳舞佢唔做，咁鬼凍走去游水！見到佢都覺得凍！」歌迷前輩說。

節目主持人表示，那天氣溫大概攝氏十五度，泳池裏再凍幾度，即大約攝氏十二度。

那天 Danny 每游畢一個塘，就能夠籌款一萬元，他游呀游，結果游了四十六個塘！

加上他的親朋戚友和歌迷支持，總共籌了五十六萬元！

Danny 一上水，凍得像雪條，他穿起浴袍，喝着熱水，整個人都在顫抖，看得出他真的很努力去游。他接受訪問時，連說話也不太清楚，因為實在太冷了。

Danny 真的是個有心人。

聞說偶像二三事

剛從泳池上水，穿起浴袍的陳百強。他冷嗎？

擦身而過

（資料提供：Magic Chan）

「大概十六歲的時候吧，好像是一個慈善演唱會，我在紅館欣賞 Danny 的表演，完場後我在紅館的停車場見到一輛車，是開篷 Benz，不知為何我直覺那輛車是 Danny 的，因為真的好有 taste，我好奇走過去看，突然見到 Danny 向我走過來！那刻他走得十分匆忙，他愈近我就愈驚，現在記起都驚驚地！他收步不及，竟然撞向我！他應該是左邊身撞落我右邊身，那刻我好想他跟我說聲不好意思或者 sorry，不過我不怪他，他着實太匆忙了。其實那刻我也呆了，但好興奮！」

「他對我們來說真是一位王子，只可遠觀而不可以近望！很多歌迷都不夠膽走去他身旁，因為他是王子啊！若要跟他說話，分分鐘一片空白，甚麼也講不出來！見到他的話，真的會好緊張同好驚！」

Danny 的品味一定是超級好，才會令人一眼就看得出哪輛車是他的車⋯⋯我進行訪問時，也聽到很多歌迷前輩說他們真的完全沒有勇氣面對面的跟 Danny 交流，因為在他們眼中，Danny 真的是一位王子，氣場和其他人完全不一樣。我從網上看照片已經感受到 Danny 的文質彬彬和優雅，如果見到真人的話，相信效果會更震撼──我想自己應該也會手騰腳震！

「我沒有自命灑脫／悲與喜無從識別／
得與失重重疊疊／因此傷心亦覺不必」

〈一生不可自決〉一九九一年

一起合唱〈粉紅色的一生〉

（資料提供：亞Yee）

以前午間時份，有一齣電視節目《婦女新姿》，其中一集的嘉賓是Danny。他在該集和歌迷合唱〈粉紅色的一生〉，那時候是一九八四年，數數看也三十多年前了……。片段裏那些歌迷都低着頭，不敢和Danny說話。到合唱的時候歌迷們唱得非常細聲，令Danny也發了一點點的少爺脾氣，叫他們不要緊張，但大家仍然非常害羞。

我有幸訪問到當日跟Danny合唱的其中一位歌迷，聽聽她的親身經歷吧：

「我們那時候很少會跟Danny說話的！那次是歌迷會抽籤，抽中的幸運兒能夠上《婦女新姿》和Danny一起唱歌；錄影節目時，Danny話我們唱歌又慢又怕醜！他說我們唱得太細聲，那當然了，那麼多人看電視，我們都不敢答話！怕了他呀！他大方邀請我們跟他一起搭的士當然怕醜啦！錄影完畢後，Danny要到香港電台，他大方邀請我們跟他一起搭的士過去。在的士裏，Danny坐前座，我們幾個就坐在後面，大家都不敢說話！大家都

「而我可給你的／無數聲親愛的／
無論你要想怎樣反應／從不知這句子竟這樣神聖」

〈親愛的您〉一九九二年

好怕醜、好緊張！我們很少跟他面對面談話的，更莫說是主動打開話題了！Danny

也很少主動跟我們說話，因為 Danny 也是怕醜的人啊！」

其實我和好幾位 Danny 的歌迷交流過，每一位都告訴我見到 Danny 時，就是

「好驚！好怕醜！」似乎內向的歌手也有着內向的歌迷們，真的非常可愛。

問到往時是如何「追」Danny，她說：

「聽收音機吧！一聽到 Danny 在電台節目開咪，就即刻飛車過去！因為電台

節目都是直播嘛！如果是在夜總會有表演，我們一些 fans 就會夾錢包一枱，到現場

看他唱歌。通常我們就算去等 Danny，都是站在遠遠的。Danny 走，我們就走，真

的很少接觸，更莫說是傾談！我們不會騷擾他的，我們遠望他就心滿意足了！」

如果 Danny 有電話的話，不知會否用社交媒體跟歌迷交流？

同大家分享我內心嘅世界。」

「你係我嘅歌迷，我完全唔介意

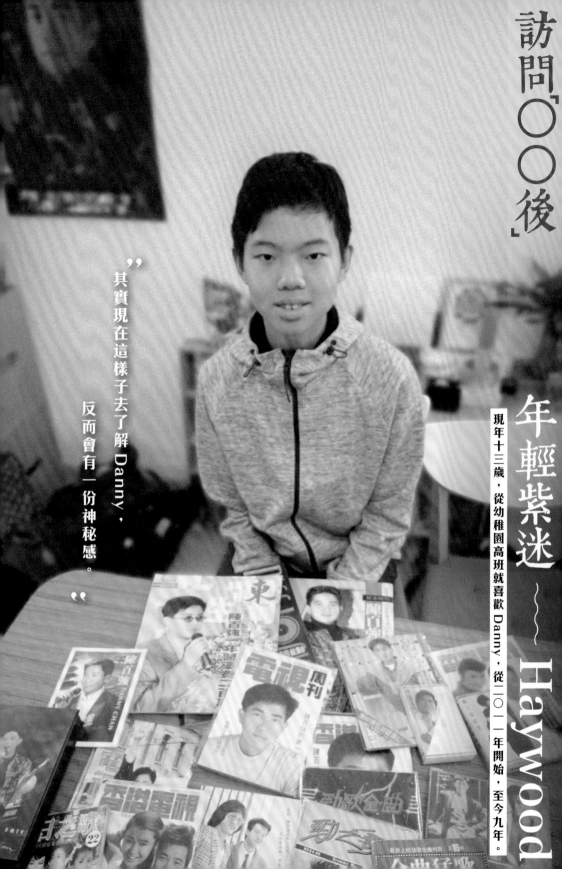

年輕紫迷 ～ Haywood

現年十三歲，從幼稚園高班就喜歡 Danny，從二〇一一年開始，至今九年。

"其實現在這樣子去了解 Danny，反而會有一份神秘感。"

01

你是怎樣知道陳百強的？之後又是甚麼原因喜歡他？

我媽媽是陳百強的忠實歌迷，因此我從小就聽陳百強的歌長大。媽媽不時也會播陳百強的DVD或上網聽Danny的歌，聽着我就發現自己也漸漸喜歡Danny了，想了解更多關於他的事情。

其後發現他很多歌都是親自作曲的，覺得他非常有音樂才華；我也非常喜歡他的性格，他為人比較低調，不囂張，也不常常勁歌熱舞，總是散發一種獨特的氣質，更重要的是他很「靚仔」！

我一開始也有想過，到底是不是完全因為受到媽媽影響，所以跟隨她一起喜歡陳百強？但日子久了，我漸漸發現我是從心底裏真心喜歡Danny的，我也會一直愛着他。

我最喜歡的歌是〈漣漪〉，我一開始就是因為這首歌而喜歡Danny。小時候還沒有了解到這首歌包含甚麼意思，但我很喜歡這首歌裏面的琴聲和旋律，我覺得很吸引。升上小一後，我開始學習鋼琴，我特地叫鋼琴老師教我彈一兩首Danny的歌。鋼琴老師非常驚訝，沒想過我會認識陳百強，最後我學懂了彈奏〈漣漪〉。

02

你是怎麼追星的？同學們對你喜歡陳百強有甚麼看法？

我喜歡 Danny 的時候他已經離開多年了，沒辦法去聽他的演唱會或者親身去「追」他，實在很可惜。但從一些舊雜誌、上網，或是看看一些媽媽收藏的照片，我可以更加了解他。

其實我比較少向同學分享我喜歡 Danny 這件事，一來年紀比較小，他們不大可能知道陳百強是誰，二來就算知道，也未必會喜歡 Danny，他們大多比較喜歡現在的外國歌手，很少會留意過往的本地樂壇的。

03

可否說說今天你帶來這些有關 Danny 的收藏？

先說說這些雜誌，我經常靠這些舊雜誌去深入了解 Danny。很多他的資料，例如他喜歡紫色，或是他生活上的瑣碎事，我都是從雜誌知道的。

從這些零碎的東西，我能追尋我和 Danny 錯過了的緣份。還有卡式帶，可惜到現在我還沒機會聽，因為家裏的卡式機已經壞了，這對我來說有點神秘；這些錄影帶也非常有趣，我從來沒見過一些用盒子裝着的「光碟」，可惜家裏的錄影機也早就壞了，也是未有機會看。

04

可否分享一個在喜歡 Danny 的路途上，最特別的故事？

2013/10/27 11:39

大概小一的時候，我跟婆婆說我和媽媽想去參觀 Danny 位於台山的紀念館。婆婆一聽到我喜歡陳百強，即非常驚訝：「吓，乜你都識陳百強㗎咩？」其實她不是很相信我喜歡陳百強，之後我就和婆婆分享我喜歡 Danny 哪首歌，知道 Danny 哪些趣事，告訴婆婆我是真的喜歡 Danny。

其後我經常和婆婆講很多關於 Danny 的事，我發現 Danny 能夠維繫着我們三代人的感情，令我覺得很溫暖。

05

Danny 離開我們已經廿多年，你是否記得當你得知 Danny 離世的時候，你有甚麼想法或感受？

其實一開始我並不知道 Danny 已經離世，我是大概小二的時候，看到舊雜誌才知道這個消息的。在未知這事實的時候，我還問媽媽：「Danny 好老㗎？」「點解佢會走咗嘅？」

Danny 的離去實在令我覺得非常可惜，他是一個這麼有才華的人，我卻再沒有機會現場聽他唱歌了。我很想有機會能夠親身接觸 Danny 的。

06

沒有見過 Danny，你會否覺得很可惜？你有沒有覺得「生錯年代」？如果給你一次機會，你會不會再次選擇於這個年代用這個方式去認識 Danny？

我也有想過這個問題。不過身處那個年代，可能我未必會喜歡 Danny。現在這樣子其實已經很滿足了，我能夠通過那麼多的途徑去認識 Danny；其實這樣子去了解 Danny，反而會有一份神秘感。如果再給我一次機會應該仍會選擇以這方式追捧 Danny 的，我覺得我喜歡 Danny，是一種緣份吧，我暫時還沒找到一個鍾愛的現役歌手，還是特別喜歡 Danny，Danny 的歌注入了滿滿的感情。現在很多歌手會翻唱 Danny 的歌，但始終欠缺一份感覺。

07

你在 Danny 身上看到了甚麼？他有甚麼地方啟發到你呢？

只要認為自己做的事是對的，就不需要介意其他人怎樣看自己，這些都是我從 Danny 身上學到的。我們要繼續走下去，就得要聆聽自己。我也學會為人要謙虛低調，只要努力去做好自己，安守本分，別人自然會欣賞你。日常生活中我有很多時候也會想起 Danny 歌曲中的歌詞，提醒我們要努力活好每一天。

08 你認為 Danny 的精神現在有沒有一直被傳承下去？

在中學的音樂課本裏，竟然發現有 Danny 的〈喝采〉！老師説 Danny 作的曲子非常好聽，也唱了很多勵志的歌；又有一次，在聆聽考試裏，有一些關於以往樂壇歌手的內容，當中竟提及到 Danny。有時候，似乎不需要特地去做某些事，他的精神就會自然地獲肯定，並且不斷被推廣開去，因為他的才華已經得到非常多的人去欣賞。Danny 非常值得我們喜愛，所以他的精神不知不覺間也會被傳承下去。最重要是那一份心意，只要我們是真心愛戴 Danny 的，就足夠了。

09 如果你現在有機會和 Danny 説一句話，你會説甚麼？為甚麼？

「我真的很欣賞你。」因為他真的很有音樂才華，而且真的很靚仔！

「移民慾念氹氹轉／然後決斷／要變俗人不歸天」

〈神仙也移民〉一九八八年

第 二 章

錯過了的 輝煌 時代

教我想起讀書年代的

許冠傑

中學藝術功課：以〈加價熱潮〉歌詞
所畫成的 MV。

跨越年齡的歌曲

我印象中小時候第一首接觸的「經典歌曲」，應

該就是〈加價熱潮〉，就是大概七歲的時候，爸爸用

MP3機播給我聽的。這首歌的旋律很輕快，雖然那時

不明白歌詞，但我喜歡跟着爸爸唱。到長大後開始喜歡

經典，我就上網找回這首歌聽，令我驚訝的是歌詞到現

在還是十分合時。

中四開始愛上經典的我，製作了不少和香港流行

音樂文化有關的藝術功課，第一份作品，正正是跟許冠

傑這歌有關。話説我對這歌印象實在太深刻，某天忽

發奇想，把每一句歌詞都畫出來，做成一個MV。這

段影片在校園電視播了出來，至今還記得同學們的笑

聲，我想許冠傑歌曲中的那種幽默不但跨越年代，也能

跨越年齡。

「佛跳牆／炆得咁鬼香」

〈佛跳牆〉一九七八年

許冠傑的歌每每很親切，他的聲音很柔和，而且他寫的歌詞大多也很口語化，聽他唱歌好像在和一位老朋友說心事，我能在他的歌聲中找到共鳴和安慰。每次準備考試，我總是很大壓力，而許冠傑不少歌曲的旋律都很輕快，而且歌詞押韻，我常聽許冠傑的歌去鼓勵自己。我特別喜歡聽〈佛跳牆〉，唱着唱着，令我能夠有一刻的忘記煩惱。

「再親近／再可獲／妳的吻」

〈我是太空人〉一九八八年

帶許冠傑上太空

考 DSE 之前，每個學生也會忙着去面試，希望考到心儀的大學，我當然不例外。有一次我參加了一個小組面試，面試官問：「如果你要帶一個好重要嘅人去一個地方，你會帶邊個同去邊？」當其他人說要和家人去看雲海、和朋友在草原上看小說的時候，我說了一句：「我要帶許冠傑上太空！」坐在旁邊的同學立刻轉過頭來，愕然地看着我，那表情至今仍然難忘。我解釋：「記得之前有科學家送咗一隻黑膠碟上太空，裏面錄咗地球上各種聲音，希望用嚟同外星人接觸。咁許冠傑對廣東歌咁重要，廣東歌又咁正，不如我直接帶佢上太空唱啦！」現在回想也不知道為甚麼自己說出這個很幼稚很天真的答案，誰知幾年後，我竟然發現許冠傑有首歌叫〈我是太空人〉……。

「風始終不明／風中癡心人／是沒法忘掉你」

〈風中趕路人〉一九八三年

風中趕路人

好吧，我承認，雖然我不是「得閒會落公園睇報紙」的人，但的確我是做過一些別人認為我很奇怪的事。例如以下這個：

許冠傑的〈風中趕路人〉，相信很多老一輩的朋友都聽過，不知道大家有沒有看過這首歌的 MV？裏面有一幕是在中環港鐵站拍攝的，大概就是許冠傑在站內大堂跑來跑去。至今我依然有個很奇怪的習慣，每次我到中環站的時候一定要在手機點〈風中趕路人〉聽，然後加快腳步，模仿許冠傑向着中環站的出口走去。

和許冠傑一樣喜歡
Elvis Presley 的數學老師

每次聽許冠傑的歌，我也會想起中學時的日子。

中學的時候，我成績不太理想，上課常常不專心，總在書本上畫畫或看書。我最差的科目是數學科，永遠考不好，永遠都不及格。那時候差不多每一科我都會補習，獨欠數學科，因為覺得自己永遠也不會考得好。

課室裏，我是坐在第一行的，正正就在老師面前。

如果你覺得坐在第一行的我很用心上課，那就錯了。正正相反，尤其上數學課，我都會做其他事情，甚麼都有，和數學沒有關係就是了：畫畫、看書、發白日夢、看窗外風景……。

「喂，你上我堂都好，睇下啲藝術書吖！畫畫畀我睇下都好吖，唔好喺度發夢好無？」這是數學老師經常對我說的話。你可能以為老師看到我這樣的上課態

「求望發達一味靠搵丁／鬼馬雙星綽頭勁」

〈鬼馬雙星〉一九七四年

度會很生氣，但他沒有，他經常鼓勵我去做自己喜歡的事，他知道我喜歡藝術，就鼓勵我多看藝術書、多畫畫、多看展覽。上課與其在發夢，不如看喜歡的書；他有時會對我在看的書感興趣，會和我談談書的內容，分享看法。

有次和這位老師聊天，他得知我喜歡「經典」，他非常驚訝，還一同唱起了 Carpenters 的 Please Mr. Postman。

我的數學老師其實是一個很有趣的人，他經常會想到不同的方法令自己的教學更有趣，上課的時候也會說說他的人生故事。他常常告訴我們讀好書是一件事，但活好自己的人生才是最重要。老師很喜歡 Elvis Presley，有一次他說他死後要立一個會播放音樂的墓碑：裝一個感應器，有人走過就播 Elvis Presley 的歌。他懂得彈結他，對音樂很有熱誠；上課的時候，他總喜歡說他如何在家努力練習結他，又常說練習的重要。

「有佢咁靚時 冇佢咁夠鑿╱尖沙嘴 Susie 點止咁簡單」

〈尖沙嘴 Susie〉一九八〇年

Elvis Presley，也是許冠傑的頭號偶像，許氏好些作品也是改編自 Elvis Presley 的歌，例如〈佛跳牆〉。順理成章地，我和這位老師經常談起許冠傑。

有一次我帶了一隻許冠傑的 CD 回校，老師看到，立刻唱起〈天才與白癡〉和〈尖沙嘴 Susie〉。

「哇，〈尖沙嘴 Susie〉你都識唱？」

「點會唔識唱呀，咁經典！」

中學畢業那年，老師和全體畢業生去了郊野燒烤。那天他拿了把結他，在郊野又彈又唱（印象中也是彈 Elvis Presley 的歌），我走過去叫老師彈一首經典，他立刻彈了一首許冠傑的〈無情夜冷風〉。之後我跟他借了結他，叫身邊懂彈結他的同學教我。

這位老師對我的啟發很大，他是我選擇堅持理想的其中一個原動力。雖然他是我的數學老師，但他真正教會我的比數學更多。畢業後我再沒有和這位老師聯絡了，真的很懷念上他數學課、和他暢談許冠傑的日子。

渴望是心中富有

徐小鳳

有請小鳳姐！

我想這個年代應該沒有人不認識小鳳姐吧，她常被請「出場」，和大家「熱烈地彈琴熱烈地唱」～

有一年中學的聖誕舞會，我買了一條近乎全黑，並有白色波點的裙。雖那些白色波點不是很大，但父母看見後仍然聯想到小鳳姐：「哇，你扮徐小鳳？」那時候我仍未知道誰是徐小鳳；我想只要稍為認識她的，腦海裏即時浮起的就是她穿着波點裙的樣子。

我是因為聽了梅姐參加新秀時唱〈風的季節〉才認識徐小鳳的，其後就開始聽小鳳姐的歌。對我而言，她的歌總是唱出了人生的無常或無奈。我非常喜歡〈順流逆流〉和〈隨想曲〉。小鳳姐的聲線比其他女歌手低沉，可能因為這樣，歌曲唱來總是格外滄桑，句句「入肉」。但我認為小鳳姐的歌不僅僅是到肉，縱然滄桑，但仍有一種豁達的意境──縱使人生如此，我們仍要學會欣然接受。

「不必怕多變幻／風雨同路見真心／月缺一樣星星襯」

〈風雨同路〉一九七八年

我在紅館聽小鳳姐！

對小鳳姐的第一個印象就是看見她年輕時候的照片：「哇！！咁有氣質嘅！！！」除此之外，因為梅姐就是唱小鳳姐的〈風的季節〉而正式出道，所以我對她也格外有親切感。我和梅姐這輩子無緣相見，只好一有機會，就去見一些認識梅姐，或跟梅姐熟稔的人，這是我拉近與梅姐距離的好方法。而能夠在紅館聽到一位重量級的經典歌手唱歌，以至是唱梅姐的歌，對我這個錯過了八十年代的人來說真的極度幸運——我在紅館閉上眼睛，真的彷彿置身八十年代。

當晚，小鳳姐唱了梅姐的〈夢伴〉。能在紅館聽一次〈夢伴〉，是我一直以來的小夢想，我好想感受一下在紅館聽〈夢伴〉是甚麼樣的感覺，在這演唱會，我終於聽到了，真的很感謝小鳳姐唱了梅姐的歌，兩位歌

「新的希望又從遠方昇起／我將每日懷念你」

〈每日懷念你〉一九八〇年

手雖然輩份不同，且陰陽相隔，卻是相敬相重。

小鳳姐的聲線比較沉厚，唱起歌來有種滄桑感，非常有感染力。那晚小鳳姐唱了很多自己的首本名曲，整晚都是熟悉的歌，此外又聽了大前輩青山和張帝唱歌，最後她更和蓋鳴暉合唱了〈帝女花〉，整晚我都聽得如癡如醉，門票也只是相對較便宜的三百八十元，絕對值回票價！

其實，小鳳姐的歌也陪我走過很多難關，她不少歌曲也教導了我們應該如何處世，如何放下一些執着的事情，就像我最喜歡的〈隨想曲〉：

「渴望是心中富有／名和利不刻意追求／請收起溫馨的愛意／留在心中好像醇的酒」

小鳳姐對我來說是一個非常謙虛的人，以前看她

「隨風輕輕吹到／你步進了我的心／在一息間／改變我一生」

〈風的季節〉一九八一年

的視頻她都是一直在稱讚別人，今次演唱會，她一次又一次的說：「這首歌我很久沒唱了，唱得不太好，不好意思。」「真的很感激大家的支持。」演唱會結束時，她最後也說一句：「如果唱得不好的話，請大家見諒。」如此謙虛，真的很值得我們學習。

URBTIX
城市售票網

HONG KONG CONCERT COMPANY LIMITED
香港演唱會有限公司
PAULA TSUI IN CONCERT 2018
金光燦爛徐小鳳演唱會2018
HONG KONG COLISEUM
香港體育館（紅館）

PERSON BELOW THIS AGE NOT ADMITTED:　　逾以下歲不招待　FILM CATEGORY
　　　　　　　　　　　　　　　　　　　　　　　　　電影級別

YEAR 年 / MONTH 月 / DAY 日　TIME 時間

2018/09/07　08:15 PM（FRI）HKD 380.0
DOOR / GATE 閘　SECTION / AISLE 段　ROW 行　SEAT 座位
　　　　　　　　　　　　　　　　　　　　　　VISA STAN
RED　　　41　　24　86　　URBTIX ticketing system powered by

金光燦爛徐小鳳演唱會 2018
（2018 年 9 月 7 日）門票

百變鼻祖

羅文

爸爸的偶像

百變鼻祖羅文給我的第一個印象就是很「妖」，而且「妖」得入型入格，他的唱腔更非常獨特，我從來沒聽過有人能把流行曲唱得像歌劇一樣澎湃和動人。他比梅姐和哥哥還要早，就以驚艷的造型示人。他更是全港第一個拍攝全裸寫真的男歌手，可見他是如何的前衛。和爸爸說起羅文，他立刻說：「羅文出道嗰陣，妳阿嫲好唔鍾意佢㗎，覺得佢好女人型，個唱腔又奇奇怪怪咁，直到之後羅文開始唱電視劇主題曲，先慢慢對佢改觀！」有時候真的很難相信羅文在七十年代已經這麼大膽。所以說，過往所謂「舊」的東西，不一定老土，甚至有機會比現在的東西更有啟發性和走得更前，令人眼前一亮。

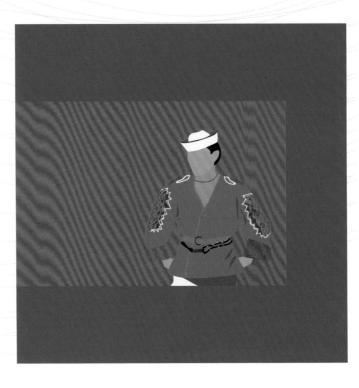

「良夜晚風輕輕吹／猶如情思往心中送」

〈仲夏夜〉一九八一年

羅文如何在我心留下烙印的？那一定要數多年前文化博物館舉行的一個關於他的展覽。那時候是爸爸主動帶我去的，因爸爸十分喜歡羅文。記憶中我曾拒絕和他一起去，但不知為何最後還是去了。到現在我還記得站在展覽中那個大螢幕前，看着〈激光中〉的MV，羅文在不斷舞動，心想這個人帶着一副很奇怪的眼鏡啊，然後周圍很多綠色雷射光照着他：「羅文係邊個？」我一直帶着不耐煩的心情，等着爸爸帶我走。那時候每位入場觀眾，都獲贈一塊羅文的磁石貼，因為爸爸那時候不斷說很喜歡那塊磁石貼，就記住了這件事。

長大後重新接觸羅文，當然已大為改觀了，突然記起這個展覽和那塊磁石貼。

「老豆！你當年睇羅文展覽嗰塊磁石貼喺邊度？」誰知道找着找着，竟然找到了，是為我跟羅文邂逅的印記。

「光加熱就等於火／火加歌就等於我」

〈激光中〉一九八三年

現在貼在我家雪櫃上的
兩塊黑膠造型的羅文磁石貼。

大俠風範

鄭少秋

最佳武俠片拍檔：秋官和 Liza 姐

聽爸爸說，以前很多人下班後就會趕緊回家，為的是追看電視劇；這真的有點難以想像，相信現在已經沒有人有這個習慣了，今天上網就可以看，甚至你四十年前錯過了某一集電視劇，現在也可以透過機頂盒重看。

提到以前的電視劇，我立即就會想起武俠片：《書劍恩仇錄》、《倚天屠龍記》、《楚留香》……真是齣齣經典。這些經典武俠片，很多也是由秋官——鄭少秋主演的。

我長大後之所以想重新認識經典，就是因為聽到秋官的〈倚天屠龍記〉。那是音樂老師在課堂上播給我們聽的。剛開始我只是認得這首主題曲，其後才認識那

「誰願意解釋為了甚麼／一笑已經風雲過」

〈笑看風雲〉一九九四年

電視劇。

第一次見到秋官的大俠造型，應該就是在〈倚天屠龍記〉的 MV。秋官所扮演的張無忌，真的令我印象非常深刻——他本來就有「官仔骨骨」的氣質，加上身材高䠷，做大俠真的最不為過，非常型格。

說起秋官的拍檔，一定少不了汪明荃——Liza 姐。他們合作的電視劇如《書劍恩仇錄》、《楚留香》，每一齣都是經典。

Liza 姐的〈萬水千山總是情〉在我小時候是經常聽到的，因為這是我爸非常喜歡的其中一首歌。還記得電視劇《家變》中，Liza 姐的髮型非常「出名」，媽媽說那個「洛琳頭」一度非常流行。其實在我來說，從小到大 Liza 姐一直在電視中出現：不論是電視劇、娛樂節目、音樂節目……到最近她還開了 instagram，捲起了「汪阿 tag」的熱潮，真的是與時並進。

這幾年之內，我分別看過 Liza 姐和秋官的演唱會。

「情場中幾多高手／用愛將心去偷」

〈用愛將心偷〉一九八〇年

在 Liza 姐的演唱會上，我一直期待她唱〈萬水千山總是情〉，而她最後真的唱了！可能因為自小一直聽着這首歌，如今聽到現場版，還要是原唱，總覺得好像還了我一個心願。至於秋官，今年也七十多歲了，看見他在台上又唱又跳，真的不簡單，坦白說到我七十歲的時候，可能連去紅館的力氣也沒有了。

忘盡心中情

葉振棠

去聽一些年代更久遠的歌

我是因為看過一本分析歌詞的書而開始聽葉振棠的。當中令我眼前一亮的歌詞，就是〈忘盡心中情〉。

〈忘盡心中情〉的歌詞由黃霑所作，詞中寫出的那種難捨難離和灑脫，簡直一絕。坦白說我這個年紀未必理解大部分的意境，但只是讀到歌詞已經足夠感動我。究竟日後我對這首歌又會有甚麼樣的理解呢？我非常期待。

順帶一提，當我重新去聽經典歌曲時，中文能力神奇的變好了，當然不是說立刻考第一名，但改善的跡象頗為明顯。多去欣賞這些美麗的曲詞，相信跟課外閱讀有類似的效果。多去欣賞這些美麗的曲詞，文學水平似乎真的能夠通過聽這些金曲而提高。緣份到了，或許你可以寫一句合適的歌詞在你的作文中，說不定會比較高分。

盡情聽過〈忘盡心中情〉之後，我開始不斷找葉振棠的歌來聽。他的歌也是剛柔並濟，〈大俠霍元甲〉、〈太極張三豐〉、〈大內群英〉等經典武俠電視劇主題曲，全部都是我非常喜歡的歌。像聽到關正傑的〈萬水千山縱橫〉或葉麗儀的〈女黑俠木蘭花〉一樣，聽着這些電視主題曲時，腦海就會浮現一個大俠站在高山回首的畫面，又或是金庸武俠小說當中的場景。聽着聽着，總會鼓起無名的勇氣，對我而言，或許是一支強心針吧！究竟在「江湖」中我會遇到甚麼，又該怎麼面對挫折？從中總會想到一些人生道理。

另外，我想也是透過葉振棠（還有小鳳姐），讓我「有勇氣」去聽一些年代更久遠的歌曲。因着他們，我開始接觸鄭錦昌、陳浩德、張德蘭這些歌手的歌，聽了很多「酒廊年代」的歌曲，像〈鴛鴦江〉、〈悲秋風〉和〈相思淚〉也是我十分欣賞的歌。說出來是否「嚇死人」？為何這個年紀會聽這些歌？我覺得主要的原因是這些歌的年代感很重，一聽就知道他們屬於六七十年代的。我總喜歡聽着他們的作品感受那一個年代，也很想站起來跳一下 agogo 和 twist。

其實，遠至姚莉和周璇的，現在我也會聽！

令人發燒的

林子祥

「留住你／留住你／難放手／難放手／
陪伴我／陪伴我／求永久／求永久」

〈海市蜃樓〉一九八二年

聽十萬次也不覺悶

我第一首聽阿Lam的歌曲，一定是〈分分鐘需要你〉。

已不記得是甚麼時候聽到這首歌，但這首歌似乎一直都在我腦海裏。本來還不知道這首歌的名字，只知道幾句歌詞：「願我會揸火箭／帶你到天空去／在太空中兩人住⋯⋯」。還記得我人生第二次去看的演唱會，就是林子祥演唱會（第一次去看演唱會和爸爸媽媽一起去看，他們則是人生中第一次看演唱會。現場的歌聲和聽CD真的非常不一樣，現場甚至更好聽。阿Lam的歌聲的穿透力真的是非常厲害，尤其唱〈亞里巴巴〉或是〈成吉思汗〉這種激昂的歌曲時，更顯功架，而當他唱〈分分鐘需要你〉或是〈最愛是誰〉的時候，那種纏綿和柔情，又是那麼動人心弦：〈千枝

「斜陽好／花正香／跟那寂寞和着唱／

歌聲一句句跳越屏障赴遠方」

〈莫再悲〉一九八三年

針刺在心〉的痛更是入心入肺。他單靠歌聲就能明確表

現出「剛柔並重」，實在不簡單，這就是他獨特之處。

對我來説，阿 Lam 的歌曲很多都唱到「入心入肺」，我

總是覺得他的歌很有故事性，情感非常豐富，總能帶給

我共鳴，夜闌人靜的時候，阿 Lam 的歌都是我不二之選，

聽着聽着，有時候就會哭了，但哭完總是令我舒服很多，

心中像是找到了一份安慰。

爸爸經常和我説：「阿 Lam 啲歌好難唱㗎。」

林子祥的歌，的確很難唱。和羅文一樣，唱腔

也是別樹一格。很多阿 Lam 的歌非常高音，也需要很

「長氣」才能唱到，尤其〈數字人生〉最後那段：「0

4340434023202320646046087808780878……」每當

我唱 K 唱這首歌時，其實根本沒可能完整地唱畢全曲：

「04340434023202320232（喘氣）0878087878……我唱

到去邊？（喘氣）我唱唔到喇！」

「個個說我太狂／笑我不羈／敢於交出真情／那算可鄙」

〈敢愛敢做〉一九八七

除了剛柔並重，阿Lam更是「中西合璧」。他以前到過外國留學，第一張個人專輯也是英文專輯，但其後又出現《在水中央》等富有中樂色彩的歌曲，跨越的範疇非常大。我有學習古箏，也喜歡聽中樂，近年則到外國留學，所以我也擁有「亦中亦西」的基因；阿Lam是我非常喜歡的一位歌手，我總能在他的音樂旋律中找到共鳴。

聽林子祥的歌曲，總會帶來不同的感受：一時好像身處外國的咖啡館，慢慢喝着咖啡，外面則下着綿綿細雨；一時又好像追巴士般，心跳急劇加速，相當刺激。

總之，阿Lam的歌曲，聽十萬次也不會覺得悶。

不可能沒聽過的

譚詠麟

我也遇上這陷阱

如果要數年青人最熟悉的經典金曲，譚詠麟的〈愛情陷阱〉一定包括在內。就算不記得全首歌詞，只要你唱「這陷阱／這陷阱／這陷阱」，一定有人懂得接續唱「偏我遇上」！其實年青人對經典歌曲的印象似乎都是這樣：「我聽過，但係唔知叫咩歌。」又例如：「Why why tell me why……errrr……唔識喇。」你會發現這些經典歌曲無意中已印在大家的腦海裏，可見流行文化的感染力足以跨越世代。我覺得這樣反而是一件好事。

初中時，音樂課其中一個考試項目是自選歌曲去唱。初中的我還未喜歡聽經典，卻和幾個同學選了〈愛情陷阱〉，現在已經記不起確切原因，我猜應該是覺得這首歌很容易記和容易炒熱氣氛吧。那時候也沒太介意成績，只想盡情去唱。

準備考試的時候，我們還臨急臨忙編排了舞步，在同學面前邊唱邊跳，非常開心；也許因為過分投入，沒有一個音是唱準的，全部同學也不斷說非常難聽，但我們懶理，繼續唱。這個錄影到現在還在，每次重溫我都忍不住笑，也慨嘆中學生涯在電光火石之間就結束了，好想回去再和同學們再盡情瘋狂一次。至於那個考試的分數……印象中好像是勉強及格，但已不重要了。

跟你一起成長的歌曲

陳慧嫻

一首明白自己的歌

我常覺得人生每到達一個階段，都有一些屬於那階段的主題曲。某些歌我們真的到了某個時間，才會明瞭曲中意；當某天你重新聽那首歌的時候，就會帶你回到那一個時空。

最近的我，就不斷在聽陳慧嫻的歌。

還記得中學時，我被陳慧嫻的〈跳舞街〉瘋狂洗腦；青春少女，唱唱跳跳，每天渾渾噩噩就過去了。但到真正開始欣賞陳慧嫻的歌，應該是開始暗戀別人的時候。學生時期，想必很多人也會有暗戀的對象吧！那時候漸漸長大，開始懂得「細味」自己的感情，並覺得暗戀帶來的痛苦非常難堪，每天傷春悲秋：「點解佢唔鍾意我呀?!」（年輕真好，哈哈！）

到某天突然聽到〈玻璃窗的愛〉，講述一個少女對戀愛的期盼與失落，我覺得這就是自己暗戀別人時的主題曲。以至之後很多關於愛情的東西，我都覺得陳慧嫻的歌十分「明白我」。陳慧嫻還是少女的時候已經出道，唱出來的感覺正正就是我這個歲數所經歷的，但她的歌並沒有停留在少女階段，縱使是同一首歌，她的歌似乎也會跟着你一起成長。從〈夜機〉到〈飄雪〉再到〈玩味〉……你在感情中任何一段時期，都總有一首她的歌能「明白你」。她的歌很浪漫，不論是傷心的、幸福的，都很浪漫。感情這些事當然是拿來感受的，對我而言，能夠有這些歌曲唱出我的心聲，絕對是一件好事；我常覺得，我們需要學懂欣賞和「細味」自己的感受，一點點的情緒化，有時候就是給自己一個休息的機會，令我們學懂和自己相處；若然當中加上一首明白自己的歌，就更是相得益彰了。

「仍在日日夜夜耐心痴痴的去等／秋色的夜一再近」

〈秋色〉一九八八年

絕世傳奇事

Raidas

八十年代的愛情神曲

由黃耀光和陳德彰組成的 Raidas 樂隊，在八十年代中後期紅極一時，不知道你有沒有聽過他們的歌呢？

Raidas 的好歌多的是：〈吸煙的女人〉、〈危險遊戲〉（一九八七年的禁毒主題曲。一首宣傳歌曲也可如此「高汁」，現在真的找不到了）、〈沒有路人的城市〉等等。每一首的電子編曲都非常出色，我身為一位年青人，完全沒有覺得過時，甚至覺得比現在的更前衛。

《傳說》是我第一首聽的 Raidas 的歌。坦白説，第一次聽時沒有甚麼特別感覺，只是覺得「點解佢一開始要吹D打（嗩吶）？」誰知聽了好幾次之後，才驚覺這是一首「神曲」。那富有中國和西方色彩的編曲，以及由林夕所寫，充滿文學色彩的歌詞，都堪稱「神級」。

到現在每次聽，我心底裏還是會默默驚嘆這首歌究竟為

何會這麼「神」，編曲不單跟歌詞配合得絲絲入扣，更富有中國古典色彩。

不過令我反覆細嚼的，是歌詞的意思。

可能看了太多過往年代的劇集和電影，我總是很嚮往以前的愛情。雖然不知道實際上是不是這樣，但以往的愛情似乎比現在的純真太多了。喜歡對方的話，寫封情書，或是親口去說，不像現在可以隨便 send 個訊息，甚至後悔的話可以即時 delete，輕輕的來也輕輕的去。那時候，去拍拖可能是看電影、遊車河，簡簡單單，但也值得開心。現在的速食愛情，總令我喘不過氣來，也不太明白當中的意義。我是一個很重視情感的人，真心真意，細水長流也是我十分嚮往的事，而以往的電影和劇集，正正就是描繪了這樣的愛情。

然而，當我聽過這首〈傳説〉後，就徹底地推翻了我以往相信的事。

無論是哪一個年代，其實仍有不完美的事。我以

為八十年代總是美好的，但相信現在我也要懂得去明白那些「黑暗面」。以情感而言，也許以往的情感比現在的單純很多，但正因為情感比現在單純，愛得愈深，也許就會跌得愈痛。也許歌中的主人翁，也是因為嚮往更簡單的愛情而想回到過去，和愛人永守盟誓。二〇一九年的人嚮往一九八〇年的愛情，一九八〇年的人嚮往着更古老的歲月，甚至是小説裏的愛情。又或者反過來説，古代的人可能會嚮往二〇一九年的自由戀愛也説不定？不同年代也在互相呼喚，也許這樣也能反映出每個年代也有自己獨特之處，所以彼此也在羨慕着大家。也許這就是我覺得自己沒有「生錯時代」的原因。我存在的年代説不定會有人期待過，我也將會被羨慕活在這個年代。

〈傳説〉編曲前衛，就連當中帶出的訊息也絕不過時，它把幾個時代連結起來，令我反思着時代和價值觀的變遷，實屬「神曲」。

第 三章

身爲 年青人

去懷舊 會經歷的事

無人同我唱K啊啊啊啊啊！

雖説我身體住着老靈魂，但其實我還是會做一些一般年青人會做的事，例如放學唱K；而如果要數懷舊令人最煩惱的事，排第一位的定是「無人同我唱K」。

身為一位「老餅」，拿起K房的咪高峰，我甚少點新晉歌手的歌，點的通常也是大約三四十年前的流行曲，如徐小鳳、林子祥和林憶蓮這些歌手的作品（偶爾也會點一下鄭少秋或葉振棠），有時因歌曲歷史太久遠而找不到的，我就會上網找個音樂來清唱。説到這裏，相信大家也明白為甚麼沒有人想和我唱K了——和我年紀相若的同學們，誰會聽羅文？誰會聽王傑？所以每次和同學唱K，輪到我獻唱時，總成為大家的「廁所時間」，留下我自己一個站在房裏，對着屏幕獨唱，沉醉在自己的世界裏。我唱完後，大家繼續點他們的流行曲，

某次筆者跟朋友唱K時，
點唱了陳慧嫻的歌，
結果朋友拍照並放上 IG「投訴」。

現場氣氛又會高漲起來。

幾次過後，我也沒有跟同學去唱K了，但很慶幸有一位朋友（即後來的男友）和我一樣是「老餅」，我倆經常會相約唱K，平時和其他朋友唱不夠，大家就一起點懷舊金曲唱個夠，正所謂：「同是天涯淪落人」。

相信大家也知道，當唱歌氣氛正好的時候，突然有職員進來房間送餐或結帳，是一件何等尷尬的事情。

一次，我相約他唱K，我是非常喜歡唱林子祥的歌的，他的歌以難唱聞名，而我偏偏最喜歡挑戰難度，每次唱他的歌時，都會很開心（因為唱得難聽時，會完全走音，大家就會互相取笑，氣氛勁好）。那天，我唱着超級難唱的〈敢愛敢做〉，突然職員走進來送飲品，我正好唱了一句完全走音的：「……身邊車輛飛過，街！！！！裏路人走過」真的超級尷尬。又有一次，在唱鄭少秋的〈楚留香〉時，送餐的職員在離開房間時，瞄了一下電視畫面，我相信他在想：「咩事？兩個後生仔竟然唱鄭少秋？」

身處紅館看演唱會是一件幸福的事

還記得初中的時候，我和母親有過這樣的一段對話：

媽：咦，林子祥開演唱會喎！

我：吓，依家仲邊有人聽林子祥㗎？識聽一定聽外國歌啦。

媽：你都唔識嘢嘅，你呀媽我都不知幾鍾意阿Lam呀！

我：你應該多啲聽……（一堆外國藝人名），阿Lam呢啲out晒啦，唔係難聽，但無人會聽咯。

媽：你唔識嘢啦。

阿媽！我知錯喇！！

自從開始懷舊，我和家人的對話就反轉角色
了⋯

媽：好啦，叫埋你老豆。

我：阿媽，林子祥開演唱會，陪我去。

爸：幾多錢呀，叫埋你阿媽。

我：老豆，許冠傑開演唱會，陪我去啦。

我：鄭少秋開演唱會呀，我想去。

爸媽：吓？鄭少秋你都啱？

我：係呀，下個禮拜開始賣飛。

我：上次叫你幫我買徐小鳳演唱會飛你有無
買呀？

爸：⋯⋯

我：我想睇小鳳姐呀，我鍾意小鳳姐！上次佢開演唱會我 miss 咗！

爸：⋯⋯好啦，呀媽你睇唔睇？

媽：你又去拉低全場平均年齡呀？

早幾年前，大約十六歲的時候，我經常告訴自己，我可能是最年輕又自願去看這些所謂「老餅」演唱會的人。每次演唱會快開始前，我都會看看四周有沒有和我差不多年紀的人，會否找到「同道中人」。

家人先後陪我看了林子祥、許冠傑、鄭少秋和徐小鳳的演唱會，還有顧嘉煇先生榮休那次的群星演唱會⋯⋯有家人肯陪我看，真的很幸福；父母說他們小時候根本不會有錢購票，所以一直都沒看過演唱會，現在父母能重拾一些他們曾經錯過的東西和回

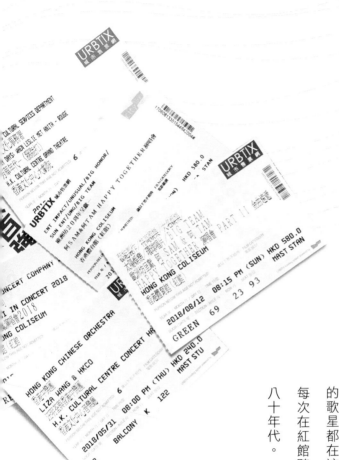

憶，真的很替他們開心。

我常覺得身處紅館看演唱會，是我能夠距離那個年代最接近的事。以梅姐為例，從一九八五年的「盡顯光華演唱會」到二〇〇三年穿着婚紗揮別舞台的「經典金曲演唱會」，很多也是在紅館舉辦的，紅館這個地方真的見證了很多美好事物。當年所有最紅的歌星都在這裏開演唱會，是一個很有故事的地方。

每次在紅館聽演唱會，我都會閉上眼睛，幻想自己在八十年代。

打了格的演唱會

網上有很多往時演唱會的片段，但畫質總是令我很頭痛，因爲眞的很模糊——那不是一般的模糊，而是幾近「打格仔」，甚至連誰在唱歌也看不清。可能那時候的科技沒有現在的發達，錄影沒有那麼清晰，又或是母帶出了些問題，又或是片段不斷流傳，引致畫質不斷被壓縮……，總之，就是看不清也看不眞。

有時候甚至不是畫質的問題，在網上看梅姐一九八五年的「盡顯光華演唱會」，不知道爲何突然間會有人在畫面前走過，把整個畫面擋住了，我第一次看到這情景時，眞的哭笑不得，現在根本沒有可能發生吧。

另外，有些演唱會是沒有官方錄影的，神奇的是竟然會有錄音，於是只能看照片和聽錄音了。

雖然要追看往時原汁原味的歌影片段，困難重重，不過正因為這樣子，才會更懂珍惜每個片段吧！

Sunday 靚聲王

之前電視台有一個音樂節目《Sunday 靚聲王》，汪明荃、鄭少秋和林曉峰是節目主持，每晚嘉賓也會獻唱經典金曲，而我可能是該節目最忠實的支持者之一，由首播開始，我定必收看，沒有錯過任何一集。能在電視上聽到經典金曲，真的非常難得，絕對不想錯過。我甚至做了和這個節目有關的藝術品！

最近家裏添置了該電視台的「機頂盒」，《Sunday 靚聲王》的所有集數都收錄其中，可隨時翻看，我簡直為之瘋狂，每天都要重看。有一集是林子祥的特輯，我特別愛看，不誇張，我肯定至少看過六七遍。

這次連媽媽也不耐煩說：「你又睇林子祥呀？你睇咗好多次喇喎！」

中學的時候因為找不到知音而覺得很寂寞，於是上藝術課的時候就畫了這張畫。「情牽不到此心中」為〈楚留香〉歌詞。

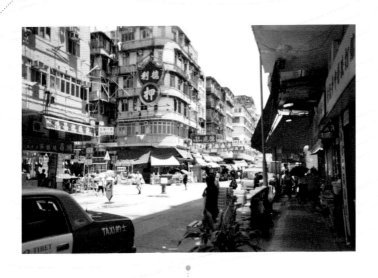

深水埗一隅。

耐人尋味的深水埗

假期除了和朋友逛商場，我也會去深水埗，每一次，總會在那裏面發掘到很多「有歷史」的東西，如黑膠唱片、casette帶……。裏面很多事物背後似乎也有一個故事或歷史，耐人尋味。因為沒有同道中人，通常也是自己一個逛，靜靜的觀察這個地方。在這個充滿魅力和色彩的地方，我可以找到很多過往的影子，人情味、一些舊物件、建築……，滿足一下我未能參與過去的遺憾。雖然深水埗是個舊區，但我總會在那兒接觸到新的東西，每次去都會有新的驚喜。

我讀藝術，當中很多匯報藝術品的技巧，也是跟深水埗路邊拿着咪高峰賣地拖的姐姐學的——我總覺得他們很厲害，能把一個平平無奇的地拖滔滔不絕說到「識飛一樣」，厲害厲害。

賺不到錢的明星相

喜歡韓星的你該也知道，旺角信和中心裏面有一兩家賣明星周邊產品的店舖，大多都是韓星，我也曾經到那裏「大出血」。有次聽老一輩說，以前這個商場裏有很多香港明星周邊產品賣的，於是我就想碰碰運氣，試試會不會找到過往香港歌手的周邊，說不定老闆只是把這些「寶物」藏起來？始終時代已經不同了。看着芸芸的韓星周邊，我問老闆：「老闆！有無八十年代歌手嘅相賣？」老闆說：「八十年代？晨早無晒啦！賣呢啲依家賺唔到錢㗎。」其實我也沒有很大期望一定會買到，但聽到老闆這樣說，難免有點失落，因為我真的很想嘗試一下，於那個年代的店舖的明星照片堆裏，找到喜歡的偶像相片的興奮心情。

不用給小費的快餐

我非常喜歡看以前的廣告，從家計會的「兩個就夠晒數」到呂方的薯片廣告，我看很多遍都不會覺得煩厭。網上有很多七八十年代的廣告合輯，我總是在重溫這些廣告，從而拾回一些過往的簡單和純真，好些都會令我會心微笑。最令我深刻的廣告，是一個大型連鎖快餐店的，廣告的其中一個賣點竟然是這間餐廳不用給小費。在以往的廣告中，很多現在你認為理所當然的事，其實並不理所當然，這些廣告似乎勾起了我的好奇心，令我重新反思我身邊一事一物的獨特性……

幻想我們看着同一道風景

剛開始喜歡經典的時候，我常覺得過往的東西都已經消失了，沒法再尋。但時間久了，多了觀察身邊的事物，發現其實很多東西都依然健在，例如建築。

有時候，我會喜歡呆望某一件往昔的東西，例如黑膠唱片、收音機⋯⋯，幻想自己回到過去，找回片刻的寧靜。透過想像或回想美好的事，我能重拾對前途的盼望。

尖沙嘴海傍的洲際酒店於八十年代開業，到現在依然是那個模樣。電影《偶然》中，梅姐和哥哥在尖沙嘴海傍一起的場景，洲際酒店也有入鏡。

如今，只要我走過尖沙嘴海傍，都會看看這間酒店——在拍攝那天，梅姐和哥哥看到的是否差不多的風景？我站着的地方，梅姐和哥哥有沒有站過？

偶爾在街上，會凝視某些角落。
這張相是攝於中環的，
我覺得很有八十年代的氣氛；
如果說這照片是八十年代拍攝的，
你會相信嗎？

解我寂寥的收音機

聽收音機是我每天都會做的一件事，這個習慣是藝術科老師給我養成的。中學時，總喜歡早上七時左右就回到學校做藝術品；走進美術課室，定會見到比我更早回校的藝術科老師。他在準備教材時，通常也會開着收音機，邊聽新聞邊備課，我在旁邊製作藝術品，也會跟着聽，久而久之，每天早上開着收音機的習慣就此養成，畢業後亦如是。

聽收音機絕對是我其中一個感受過去的方法。我總覺得收音機很原始，每次聽的時候不期然都會幻想以前士多裏的一些情境，例如小孩在買雪糕，街坊要借電話，而背景聲音正是老闆播着電台節目。真的，每次聽收音機的時候，我都好想穿越時空。聽電台節目時，我總是很期待唱片騎師能夠播一首我熟悉的歌，

那種期待和共鳴感，是我在電話的音樂程式中無法找到的。有時候，我喜歡坐在收音機旁，喝一杯茶，聽我最喜歡的節目《音樂情人》，靜靜的享受寧靜的晚上。夜闌人靜，我能靠收音機解我寂寥。

感慨（一）

曾經發生在我身上的真人真事：

中學時我很喜歡待在課室裏，邊播着喜歡的歌曲邊做藝術品，有一次我選了哥哥的演唱會來聽：

我：「唉，如果有機會可以睇到張國榮嘅演唱會就好喇！」

旁邊的同學：「吓，你做咩講到佢好似死咗咁？」

我：「⋯⋯」

關於身為年青人喜歡經典這回事，我曾聽過很多不堪入耳的説話：「人都死咗，做乜仲留意佢哋嘅事？」、「我唔聽死人唱歌。」是的，好些人覺得我正在做沒有意義的事，覺得過去的事沒甚麼值得翻出來再説，應該繼續向前看。最近我在社交網站看到一

些街訪，內容是測驗一些年青人對過往樂壇的知識。
我看完這些訪問，不禁非常失望，說〈對你愛不完〉
的原唱是黎明，不知道四大天王是誰這些也就算了，
因為他們真的不是生於那個年代，難怪的，但最不能
接受是有些人會把對過往年代的陌生當作笑話去看，
覺得一些認識經典的同輩很可笑很 out，而把自己對
以前的不了解、無知當作理所當然，一句：「吓？我
呀爺個年代㗎喎！」就像把整件事合理化，甚至自
豪，代表自己站在潮流尖端，這種思維，真的令我百
思不得其解。

　　做人當然應該往前看，也不應不負責任地因為
想逃避現實而太執迷過去，然而，「放下」過去和「放
棄」過去是兩回事。很多過往的東西都是經典，根本
不應因為時間的流逝而「理所當然」地被忘記。有過
去才能成就現在，過往的一些事，或許能成為我們繼
續往前走的一些理由。過去包含很多值得我們學習的

東西，他們能令我們在以後有更好的成就，就像常說的：「經一事，長一智。」因為過去，我們能活在當下。說來，懷舊反而是一個負責任的行為，只是看你抱着甚麼心態去懷舊而已。

除了同輩，某些老一輩的對年青人喜歡懷舊這回事，也會流露一些不大好的態度。儘管他們沒有說出口，但從他們的態度可以猜想其心底話：「你哋啲後生仔憑咩鍾意以前八十年代嘅明星呀？」「吓？你哋後生仔做嘢得唔得㗎？」「你哋連個明星都無見過，你憑咩呀？」甚至有些人覺得你沒見過那個明星，就把別人看低，並且沾沾自喜，散發出「我就係高你一等」的心態……。

儘管喜歡同一位偶像，但竟然有人懷着這些「排外」或「超然」心態，的確令我很迷惘。幸好，有心人總比無心人多。

一種精神能夠得以傳承下去，年青人的角色非

常重要，這是毋庸置疑的，但老一輩的支持也極為重要。正因為年輕一代沒經歷過，所以多和年青人溝通，説説自己的經歷，是非常有用的事。我相信有着心愛的偶像，也會希望他／她的精神能夠傳承下去，不會因為時間過去而被遺忘。所以給予機會年青人，協助他們了解過去，無比重要；過往很多教人傳頌的精神，是任何人都值得學習的。如果你和這位偶像有一次非常深刻的經歷，卻選擇埋在心底裏，這件事將會隨年月過去而「消失」，那是非常可惜的事。

令我感恩的是，懷舊的路途上我遇到很多歌迷前輩。他們都是非常有心的人，十幾年來他們一直都在為自己的偶像出心出力。雖然偶像離世多年，他們對偶像的愛從來都沒有減退過，風雨不改，每一年舉辦活動去紀念偶像、去尋找偶像過往的足跡，為的就是希望自己偶像的精神能夠被傳承下去。全靠他們，我才能夠進一步了解當年的追星文化和了解當時的偶像。

感慨（二）

最近真的有很多東西令我很難過。在我書寫本書途中，單單一個月之內，李小龍的舊居被拆了、鄭錦昌走了、豪華戲院結業了，以至黎小田也離開了。

還記得黎小田走的那天我在被窩裏哭了很久很久。

我還年輕，有很多所謂的「舊嘢」還沒有好好接觸過，我和那些人事物一起共享的歷史實在太短。我知道這些東西終會逝去，所以一直很努力想把他們留住，一些樂壇前輩的演唱會我一定會去看，只怕過幾年之後就沒有機會了。

然而時間的流逝和命運的安排總是難以預計，當你以為還有時間捉緊他們，他們總是在你沒有任何心理準備之下流走⋯⋯有時候是悄悄流走，更多時候是

突然嚇你一跳。抓緊了，沒抓緊，你還是會後悔。很多東西你以為會一直擁有，卻在突然之間就消失了，而你只能眼白白看着這一切在你眼前消逝，那種無力感令我十分難受，還會因此而鬱鬱不歡⋯⋯懷舊是否一種病？

究竟有甚麼是留得住？又有甚麼被留住了呢？

我得承認我是個悲觀的人，時間的流逝對我來說是很殘酷的東西，我很害怕別離。很多人告訴我不要因為這些離別而執着，但我不能，我總是執着得要死。這些珍貴的東西，失去了就很可惜，而這是現實，我沒有辦法放下。我選擇的，是和這種悲傷一起過活，「順」哀順變。

懷舊是一種悼念，悼念過往的美好。我也說過，懷舊像是喝一杯黑咖啡，喝下去時，你會品嚐到強

烈的苦澀味，但慢慢細嚐，你能感受到一點甜；喝完後，你會變得清醒，繼續做你接下來要做的事。縱使那杯黑咖啡多麼的苦，你總是像上了癮般一直喝，因為你追求的，可能就是那苦澀中的一點甜，也希望能令你提起精神。懷舊，總會令你反思現在；懷舊，總是帶給我希望，因為我知道這些美好的事，曾經在現實中可以發生，那不是一個烏托邦，那是現實。我們覺得自己心中的那塊缺口，能從過去找得到。因着過去，我們能打造一個更好的將來。

流過眼淚後，現實依然是殘酷，這是永遠不會改變的。唯一能變的，是我們的態度；帶着這些傷心，我們能做甚麼？這些逝去的東西，留下了甚麼？儘管是一點點的東西，只要你認為值得保護，就應該去保護。時間一直也在流逝，這是無可奈何的事，但我們能做的就是去轉化這些歷史留給我們的東西。我絕對稱不上對文化歷史有很深見解，也不是

文化學者，但我相信，任何人也有責任去傳承文化，這是毋庸置疑的事實。

願日後緣份能把我們凝聚起來，一起去守護和珍惜香港文化。

後記：緣份

我常被問：「你究竟鍾意梅姐佢哋咩？」到現在這一刻，我依然答不上來，這個問題真的很難答。梅姐、哥哥、Danny 等固然是「靚仔靚女」，又有才華，但我覺得我喜歡他們不完全是因為這些原因。至於是甚麼原因⋯⋯或許是因為他們令我成為了一個更完好的自己，又或許是⋯緣份。

如果你問我是否完全不喜歡現在的偶像，我可以肯定的答「不是」。例如現在韓國音樂非常流行，其實我也有自己喜歡的韓國偶像團體，以至其他新歌或者是香港的獨立樂隊。過往有過往的好，但新也有新的好，只是緣份的關係，我剛好也特別鍾情於過去的樂壇或事物。

因為喜歡經典，我相信了緣份，亦常反思緣份。生於這個年代，我錯過了很多事物，我經常在想到底為何我會在幾十年之後才迷上這些人事物？我和這些過去的東西究竟有着一個甚麼樣的關係？他們好些已經不在了，那「追星」對我來說是怎樣的一回事？為何他們已經不在，卻影響我那麼深？

有一次問媽媽：「我無經歷過八十年代，咁我係咪無資格去鍾意嗰個年代？」「吓？咁醫生係咪要生過 cancer 先可以醫 cancer 呀？」嗯⋯⋯所言甚是。但不知為何到現在我仍然找不到

一個確實的定位，我總是在過去與現實之中浮沉。

有時看着他們的表演片段，會因為未能與他們見一面而默默流淚，一切都似乎很空虛。他們離我很近卻又很遠，那種若即若離的感覺令我很難受。例如有時候看着梅姐的電影，聽着梅姐的歌，我覺得很親切，她像是我一位認識了很久的朋友。但回過神來，其實我完全沒有見過她，也沒可能有機會見到她。那種突然的空虛，是我在懷舊的過程中經常經歷的。我不能以第一身去感受他們的風采，真的非常可惜。我現在才廿歲，到我白髮蒼蒼的時候，仍不會等到他們。我還要花上多少個秋天去想念他們？待我老來歸去的時候，會不會見到他們，又有誰能斷定呢？

其實到現在，仍然有很多經典的歌曲或是電影我仍然沒有聽過看過，不是不打算聽和看，而是刻意的。把電影看完了，把歌聽完了，就有一種莫名的失落，因為他們的經典看完就看完了，只能重新看；一看再看，那種新鮮感可能會慢慢淡去……以後只能細細回味。以電影為例，我現在都會去找他們電影的

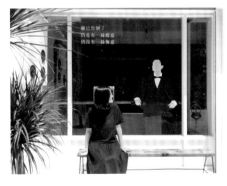

攝於 2019 年 3 月，和台灣感傷唱片行
合作舉行的「Leslie's Week」展覽。

DVD，買到了就先保存着，一年可能看四、五套吧。然後那一年就一直重看這幾套，待新一年才再看新的。

不知道我這個習慣可以延續到甚麼時候，但我不急。

我漸漸發現，有沒有見過梅姐、哥哥、Danny，根本已經不重要了。他們的離去已經是無可否定的現實，無謂執着「如果他們還在會怎樣？」的假設問題。下次該問問自己：「他們教會我做甚麼？」

他們在最美好的年華離開，成就他們獨一無二的傳奇一生，這或許是上天最完美的安排。縱使人已經不在了，他們留下來的精神永遠也能給人們學習，令大家成為更好的人。像是哥哥教會我一定要愛自己、勇於表達自己、做自己；Danny 教會我待人要有禮貌、要謙卑、不要自滿；梅姐教會我的，是做人要勇敢、為正義發聲、要有義氣、只要有信心，絕對無難事。

他們縱使不在，但精神仍然影響着很多人。

他們一直都在。

攝於 2018 年 7 月，
和台灣誠品敦南店
合作舉行的
「Dearest Anita
親密愛人特展」。

冥冥中注定

懷舊令我成為了更好的自己。我在短短幾年間，從一個平平無奇的中學生，成為了一個更有故事的人。以前的我放學後就會「攤」在沙發上看電視，看甚麼自己也不知道，只是在發呆。

經常被媽媽說自己「成嚿飯咁」，終日無所事事。成績已經夠差了，我還不懂發奮，除了藝術科，其他科目根本已經處於絕望狀態，每天就是「等運到」。

那天在課室做資料搜集看了《胭脂扣》後，一切都不一樣了。當然不是說我突然發奮讀書，而是終於找到人生中一些我想做的事。

我常想，我可能上一輩子已經見過他們了。只是上一輩子可能比他們先離世，然後自己趕快投胎希望可以再遇見他們，可惜的是在這一輩子到他們先走一步了。但我還是遇見了他們，只是以不同的方式遇見。或許這就是緣份，只要我相信我曾遇到或會遇到，就足夠了，何況有時候我們能在夢中相見，這是一件非常值得感恩的事。

我沒有需要去執着為何我生於這個年代，或是埋怨為何幾年前才認識梅姐……因為我發現不論現在這一刻或是未來的某一天，驀然回首，一切其實都已經冥冥中有注定。

愛着一個我從來沒有見過的人，也許是一種浪漫吧。像電影《東邪西毒》裏面有一句說：

「當你不能夠再擁有的時候，你唯一可以做的，就是令自己不要忘記。」

懷舊對你來說又是甚麼？

這些經典從小到大一直陪伴着我，每一首喜歡的歌、每一位喜愛的歌手，對我都有獨特的意義。聽舊歌，我能在現實中作短暫的休息，找回兒時的純真和歡樂，再去感受那種簡單和單純的感情，令我繼續有勇氣往前走。人生許多悲哀我們也逃不過，懷舊對我而言或許就是面對現實的一個方法，提醒我勿忘初心，反思自己，活在當下。神奇的是我在人生的不同階段聽這些歌，也會有不同的領會和感觸。也許時間會逝去流走，但在聆聽舊歌當中，我能從歌詞和旋律裏細味人生，開心的、不開心的，一切其實都還在。很多人說，「懷舊」的人是對現實不抱希望的人，我並不這樣認為，現在的我反而期待着以後的我聽這些歌又會有着怎麼樣的領悟？懷舊其實不是一件無聊的事，懷舊是一個旅程，很多東西都已經在，只是等你去發掘。「聽嚟聽去都係嗰幾首歌」的情況，從來都不會出現。每一首舊歌對我來說，其實也是新歌。我常想：舊的事物，一來對我們年青人來說是新的東西，二來隨年日過去無論誰也會對它們有新的領會，那我提出「懷新」這個詞，又是否恰當呢？

有人會覺得自己不是生於那個年代，距離感很重，未能完全理解那個年代，以至覺得自己沒有資格去推廣過往經典或因此沒有興趣去了解。實際上，文化／經典是劃時代的，沒有「有沒

「有資格」或「理不理解」這回事。縱使我們不是生於那個年代，我們也是共同擁有着這一段歷史。其實我一開始欣賞藝術或者欣賞過往歌影作品的時候，不是因為看一些學術性書籍、看一些分析過往歌曲電影的文章才覺得它們很有意義，而是它們本身有很多值得我喜歡的地方我才喜歡上的。我是單純因為喜歡而喜歡，像我看梅姐的電影就喜歡了她，第一次看時我根本完全沒有看過任何分析，很單純的就愛上了。值得愛上的事，不需要多作分析就能愛上了，看了分析只會更喜歡。印象派大師莫內說過一句 "Everyone discusses my art and pretends to understand, as if it were necessary to understand, when it is simply necessary to love."（試譯：「眾人談論我的藝術作品時都假裝理解，彷彿需要理解我的藝術作品，其實只需要愛。」）我覺得很有意思，很多東西沒有絕對的答案，只需用心領會。縱然你不生於那個年代，你願意去愛，去欣賞，就已經很足夠了。同時，我們亦需理解到所有東西每一刻都在轉化，歷久常新。所以都是那一句，也許你只是未找到這些事物對你的啟發；我們也許要多反思何謂⋯ Old is gold。

一切真的還不太遲。可能你像我一樣不是生於那個芳華年代，但精神和經典是劃時代的，不論你生於哪個年代，你都可以去認識以至傳承這些經典和精神。通過了解過去，我們都能成為更有情、更有心、更有故事的人。如果大家能夠花點時間去認識經典，我肯定，你一定會喜歡。

今天做的一切都影響着未來。有些事情現在不做就永遠不會做或沒有機會做了。難道我們

要在以後發現過往文化的影子緩緩淡去，我們才會驚覺為時已晚？我覺得我現在以年青人的身份

略盡綿力，向朋輩推廣文化，其實也有其作用。

我並不是想告訴年青人要像我一樣喜歡過往的人事物，而是希望大家能夠樂意去認識過往

的人事物，對過往有基本的認知，這對文化傳承來說非常重要；對文化的認識以及態度，影響着

整個社會的風氣和發展。

此書籌備大約一年，當中得到非常多人的支持和鼓勵，特此鳴謝（排名不分先後）：

Elsie Leung

Liza Wong

杏子

Eva Ng

Janice Ng

Patrick Jee

Elsa Nana Nip

Checkers Chit

Betty Kong

Magic Chan

亞 Yee

Tak Tak Tak

Tammy Ma

Haywood Leung

Jordan Choi

Celia Yuen

栗子姐姐

Ellie Yuen

Diamond Feng

Marcus Chow

Ahtong Fok

Dash Chow

Skyla Siu

Meiki Chow

Coco Chan

Hailey Leung

Hugo Tang

最後感謝爸爸、媽媽，此書的編輯梁卓倫先生，以及所有支持我、協助我完成此書的有心人，還有所有珍惜香港文化的人。

一生未見，卻一世懷念。

閉上眼，我又回到了八十年代。

此書獻給我最愛的香港。

二〇一九年十二月

留情